건축가의 서재

석한남

고문헌 연구가. 독학으로 한문과 고서화를 공부하여 약 3만 자 정도의 고문 문장을 외우고 있고, 초서로 쓰인 옛 편지 2천여 편을 탈초 번역했으며, 사서와 노장철학에 능하다. 2008년부터 경희대학교, 국민대학교, 예술의전당, 추사박물관, 단재신채호기념관, 육사박물관, 소암기념관 등에서 고서화 전시 자문을 맡았고, 고문서의 탈초와 번역을 했다.

법무법인 율촌, 포스코 등 기업체 및 아주대학교 등 대학교, '에이트 인스티튜터' 등 미술교육기관, 공무원 연수원 등에서 '공자와 경제', 'A4 4장으로 읽는 대학', '중용', '장자와 쉼', '우리 옛 글씨와 그림 읽기' 등의 강의를 했다. 2017년 국립중앙도서관에서 2개월 동안 '동혼재 석한남의 고문헌 사랑' 기획전을 열었다.

저서로『명문가의 문장』(학고재),『다산과 추사, 유배를 즐기다』(가디언),『지금, 노자를 만날 시간』(가디언),『전각, 세상을 담다』(광장)이 있고, 번역서로『정벽貞碧 유최관柳最寬』,『추사가 사랑한 꽃』(이상 추사박물관),『고간古簡』(소암기념관),『여선합벽麗鮮合璧』,『황각필한黃閣筆翰』(이상 경희대학교) 등과 그 외 밀양 박씨, 고령 신씨 등의 문중 자료 다수가 있다.

건축가의 서재
인연으로 채운 서화

초판 1쇄 발행 2024년 6월 20일
초판 2쇄 발행 2024년 8월 20일
지은이 | 석한남
펴낸곳 | '주식회사 태학사', '도서출판 광장' 공동 발행

주식회사 태학사
발행인 | 김연우
등록 | 제406-2020-000008호 주소 | 경기도 파주시 광인사길 217
전화 | 031-955-7580 전송 | 031-955-0910
전자우편 | thspub@daum.net 홈페이지 | www.thaehaksa.com

도서출판 광장
발행인 | 김원
등록 | (가) 1-476호 주소 | 서울특별시 종로구 대학로12길 53
전화 | 02-744-8225 전송 | 02-742-5394
전자우편 | master@kimwonarch.com 홈페이지 | www.kimwonarch.com

값 20,000원
ISBN 979-11-6810-259-0 (03650)

책임편집 | 조윤형
북디자인 | 이윤경

건축가의 서재

인연으로 채운 서화

글 석한남

태학사 | 도서출판 광장

우리 민족은 예로부터 시서화詩書畵를 사랑했다. 우리 선조들에게 시는 일정한 운율로 사상과 정서를 표현한 창작문학일 뿐 아니라 인간관계에서 품격 있는 언어였다.

과거 우리 민족의 사상에 절대적인 영향을 끼친 공자는 시를 학문의 으뜸으로 삼았다. 『논어』「양화陽貨」에서 그는 "시는 감흥을 일으키고, 사물을 관찰할 수 있게 하며, 사람들과 어울리게 하고, 원망을 표현할 수 있게 하며, 가까이는 어버이를 섬기고 멀리는 임금을 섬기며, 새와 짐승과 초목의 이름을 많이 알게 한다詩 可以興 可以觀 可以群 可以怨 邇之事父 遠之事君 多識於鳥獸草木之名."고 하였다.

고려와 조선 시대는 약간의 차이가 있었지만, 관리를 선발하는 과거 시험에 예외 없이 시의 형식을 바탕으로 한 부賦와 표表, 송頌 등이 출제되었다. 한 개인의 인품과 실력을 평가하는 데 시가 최고의 전범典範이라는 인식이 옛사람들의 의식 속에 뿌리 깊게 자리하고 있었던 탓이다.

동양에서는 글씨calligraphy가 말을 적는 부호에서 미적 아름다움을 표현하는 시각예술로 승화되었다. 심지어 글씨를 통해 품격과 지적 수준, 더 나아가서는 인성까지 평가할 수 있다고 믿었다. 글씨는 전통적으로 지식인들의 풍류와 교양의 상징으로 여겨진 까닭에 여염閭閻에서는 적지 않은 비용을 지불하고 앞다투어 명필의 글씨를 구하였다.

신분과 계급에 관계없이 그림에 대한 선호도는 높았다. 나라에서 운영하는 관청에는 화원畵員이라고 하는 왕실 직속의 전문 화가가 수준 높은 그림을 그렸다. 민간에서는 무명의 '환쟁이'들이 흔히 '민화民畵'로 통칭되는 벽사闢邪와 기복祈福을 위한 그림을 그려 생계를 이어 나갔다.

선비들의 문인화文人畵도 우리 회화사에 한몫을 했다. 문인화는 사물의 실체를 '있는 그대로' 그리는 형사形似보다는 이른바 '문자향文字香 서권기書卷氣'를 강

조함으로써 그 빛을 발했다. 문인화의 여백餘白은 '깨우친 공간'이 되어 미학적 가치를 더했다.

시서화에 모두 능한 사람은 '시서화 삼절三絶'로 칭송받았다. 표암豹菴 강세황姜世晃, 다산茶山 정약용丁若鏞, 추사秋史 김정희金正喜 등이 그 대표적인 인물이다. 정조正祖 임금도 여기에 이름을 올리고 있다.

얼마 전 고급 아파트 쓰레기장에 예사롭지 않은 그림 액자가 버려져 있다는 지인의 전화를 받았다. 내팽개쳐진 그림 중에는 우리나라 근대 6대 화가 중 한 분의 작품이 포함되어 있었다. 쓸모없는 물건 나부랭이를 처리하는 중고 장터 등에서 어떤 가문의 족보를 발견하게 되는 것도 그리 놀라운 일이 아니다.

1970년대 말만 해도 어떤 근대 서예가의 현판 작품은 유명 서양화가의 그림과 비슷한 가격에 팔렸다. 그 서예가의 작품 가격은 지금도 그 시절 수준에 그저 머물러 있다. 그사이 그 유명한 서양화가의 그림값은 당시에 비해 천문학적인 가격으로 뛰어올랐다.

한국화와 서예 작품이 외면당하고 있는 까닭이 아파트가 대다수인 현대 가옥의 공간구조 탓이라고들 한다. 또 현란한 색조에 익숙해 있는 젊은 세대의 선호도가 그 원인이라고 보는 견해도 있다. 여기에다 한자 교육의 부재로 옛 글씨에 대한 이질적 정서가 한몫을 차지한다고 안타까워하는 자성의 목소리도 있다. 우리나라의 미술시장이 이렇게 흘러가게 된 데에는 오늘날 미술시장에서 막강한 권력을 행사하고 있는 힘 있는 화랑의 마케팅 정책이 중요한 원인을 제공하고 있다는 현실도 부정할 수는 없다.

우리나라가 자랑하는 천재 화가 오원吾園 장승업張承業은 1843년에 태어나 1897년에 죽었다. 근래 뜬금없이 그의 대작 4점이 러시아 모스크바박물관 수장고에서 발견되어 세상을 떠들썩하게 했다. 황제 니콜라이 2세의 대관식을 맞

아 보낸 조선의 사절단이 선물로 가져간 것이다. 이 그림들은 모스크바 크렘린 박물관 특별전시회를 통해 느닷없이 비상한 관심과 호평을 받았다.

오원은 인상파 시대의 대표적인 화가인 세잔P. Cézanne, 모네C. Monet, 고갱P. Gauguin, 고흐V. van Gogh 등과 동시대를 살았다. 오원은 궁중을 비롯하여 당대 유력 가문들의 주문을 받아 인물화를 그렸고, 정물화·영모도 등을 거리낄 것 없이 그렸다. 고흐가 그린 〈가셰 박사의 초상〉은 1990년 5월 15일 크리스티 뉴욕 경매에서 약 925억 원에 낙찰되었고, 모네의 작품 〈건초더미〉는 2019년 뉴욕 소더비 경매에서 1,318억 원에 팔려 나갔다. 또한 클림트G. Klimt의 유명한 작품 〈키스〉의 시장 가치가 수십조 원에 달한다고 비엔나 벨베데레미술관의 해설사가 자랑스럽게 말하는 것을 들은 적이 있다.

우리와 비슷한 문화권에 있는 중국의 경우도 우리와는 판이하게 다르다. 우리 근대 서화가와 같은 시기에 활동했던 치바이스齊白石와 장다첸張大千 등 중국 근대 화가의 작품 가격은 가히 천문학적이다. 장다첸의 작품 〈도원도桃源圖〉는 2016년 홍콩 소더비 경매에서 약 450억 원에 낙찰되었다. 치바이스의 작품 〈산수십이조병山水十二條屛〉은 2017년 베이징 경매에서 약 1,570억 원에 낙찰되어 세상을 깜짝 놀라게 했다. 이러한 시장 흐름은 예술성과 국력, 선호도가 중요한 원인일 수도 있겠지만, 그 바탕에는 뿌리 깊이 자리 잡고 있는 자국 문화예술에 대한 자긍심이 무엇보다도 강력한 요인으로 작용하였을 것이다.

조선시대를 통틀어서 최고의 화가로 손꼽히는 오원 장승업의 그림은 지금 미술시장에서 한 폭이 보통 2천만~3천만 원 선에서 거래되고 있다. 30~40년 전 가격과 비교해 보더라도 오히려 뒷걸음치고 있는 중이다.

2013년 4월 25일 미국의 경매 회사에서 만화 『수퍼맨』 한 권이 32억 원에 거래되었다. 이 만화책의 1938년 발간 당시 가격은 10센트이며, 현재 100부가량 남아 있다. 1445년 독일의 인쇄업자 구텐베르크J. H. Gutenberg는 납으로 금속활

자를 만들어 성경을 찍었다. 서양사는 이 금속활자를 세계 최초라고 쓴다. 구텐베르크 금속활자의 등장보다 훨씬 전인 1377년, 청주 흥덕사興德寺에서 『백운화상초록불조직지심체요절白雲和尙抄錄佛祖直指心體要節』이 금속활자로 간행되었다. 우리는 이를 『직지심경』이라고 줄여서 부른다. 『직지심경』은 차치하고 구텐베르크 금속활자와 거의 동시대에 금속활자로 인쇄된 조선 전기 희귀본들의 시장 가격은 만화 『수퍼맨』 가격의 수천분의 1에도 미치지 못한다. 그런데 이 책들이 조선에서 판매되었을 당시 가격은 장정 여러 사람의 한 해 품삯이었다.

가야·신라 시대에 만들어진 저 멋들어진 토기는 현대 도예가가 만든 재현품의 가격과 어깨를 나란히 하고 있다. 지금, 현재 이름 있는 근현대 작가의 서예작품과 한국화의 시장 가격은 그 표굿값에도 미치지 못한다.

김원金洹은 우리나라를 대표하는 건축가이다. 건축가 김원의 서재는 우리 그림과 서예 작품으로 빼곡히 채워져 있다. 그러나 미술시장에서 탐내는, 이른바 '핫 아이템'은 그리 많지 않다. 김원의 컬렉션에는 오히려 화랑에서는 눈길조차 주지 않는 서예 작품들과 근대 한국 화가들의 작품들로 넘쳐난다. 그리고 김원은 그 속에서 인문학적 영감을 얻는다고 하였다.

고위공무원으로 6·25전쟁 때 순직한 김원의 아버지는 우리 민족의 문화를 사랑했던 고미술 애호가였다. 일본에서 유학한 신여성인 김원의 어머니는 전후戰後 부산에서 가난한 예술가들과 교류하며 그들을 후원하였다.

김원은 부모님으로부터 적지 않은 고서화를 물려받았다. 그중에는 6·25전쟁 후 부산으로 밀려 들어온 예술가들의 서럽고 고달픈 피란살이의 아픔이 스며든 작품들이 특히 많다. 그는 그 작품들에 녹아 있는 애환의 목소리를 풀어내면서 우리 서화 작품으로 그의 컬렉션을 채워 나가고 있다.

노건축가의 서재에서는 2대에 걸친 예술가들과의 인연에 얽힌 이야기를 들을 수 있다. 그리고 한 세월 여러 가지 가슴 뭉클한 숨은 사연들을 읽을 수 있다. 어쩌면 이 컬렉션을 통해 노건축가가 부르는 쉰 목소리의 사친곡思親曲을 들을 수 있을지도 모를 일이다. 그의 서재는 언제 끝날지 모르는 열정으로 지금도 여전히 우리 글씨와 그림으로 보태어 풍성해지고 있다.

건축가 김원은 다양한 서체의 서예 작품이나 그림 속의 화제 글씨를 읽을 수 있는 사람이 사라져 가고 있는 현실을 안타까워하였다. 그래서 더 늦기 전에 대를 이어 소장한 서화 작품들을 제대로 풀이해서 정리하고 싶었다. 옛 글씨 공부에 천착했던 시절 인연으로 필자는 그의 부름을 받았다. 천학淺學과 과문寡聞을 망각하고 용감하게 나서서 지금까지 아무도 내어 본 적 없는 책을 꾸며 본다. 서예 작품은 물론, 그림 속 화제로 쓰인 글조차 그 출전과 연원까지 굳이 들춰 내어 풀이를 낱낱이 붙였다. 한 시대를 풍미하였던 서화가들의 학문과 로망을 펼쳐 드러내어 그 깊은 내면에 감춰져 있는 작은 감동마저 놓치지 않고 함께 나누고 싶었기 때문이다.

강호江湖의 고수高手들께서 바로잡아 주시기만 바랄 뿐이다.

2024년 6월
석한남

차례

아름다운 유산

일제강점기를 거치며 식민지 지식인의 고뇌를 온몸으로 겪었던 김원의 아버지는 민족의식이 유달리 강했다. 그의 방에는 우리 민족문화에 대한 애착으로 모은 옛 서화가 가득했다. 옛 서화를 펼쳐 놓고 감상하던 아버지의 생전 모습은 김원의 유년 시절 기억 속에 아직도 생생하게 자리하고 있다. 그리고 그가 특별히 아끼던 현재玄齋 심사정沈師正과 소당小塘 이재관李在寬의 산수화 두 점이 지금 김원의 서재 한 모퉁이를 지키고 있다.

6·25전쟁이 끝난 후 모두가 삶이 고달팠던 시절 김원의 어머니 김모니카는 부산에서 예술가들에 대한 후원을 자처했다. 그녀는 지인들과 '병풍계屏風契'를 조직하여 돌아가면서 병풍을 구입하게 하는 등 다양한 방법으로 전후 부산의 화가와 서예가를 돕는 일에 앞장섰다. 당시 김원의 집은 작품을 팔기 위해 찾아온 예술가들로 항상 붐비었다.

김원은 이렇게 기억한다.

> 그때 청남菁南 오제봉吳濟峰, 운전芸田 허민許珉, 청사晴斯 안광석安光碩, 그리고 의재毅齋 허백련許百鍊과 그의 동생 목재木齋 허행면許行冕, 내고乃古 박생광朴生光, 유당惟堂 정현복鄭鉉輻, 정재鼎齋 최우석崔禹錫 등 쟁쟁한 분들이 우리 집에 자주 오셨습니다. 그분들 중에 나에게 작품을 가장 많이 남기신 분은 목재와 청남 선생님입니다.

소년 김원은 이렇게 그들의 작품을 접하게 되었고, 그들이 나누는 대화를 통해 예술가의 세계를 어렴풋이 짐작할 수 있었다고 회고한다.

건축가 김원은 "집이란 어머니가 계신 곳"이라는 건축학 정의를 좋아한다. 김원에게 우리 서화는 어머니에 대한 그리움과도 같다. 그는 우리 건축을 '인문학'으로 규정했다. 일찍이 그는 "우리의 건축은 동양화가 그 여백을 위해 그려지는 것과 같다."고 밝혔다. 그는 평생 우리 서화가 가진 여백미와 단순미를 자

신의 건축에 투영하고 싶어 했다.

김원은 부모님으로부터 물려받은 우리 서화를 토대로 자신의 컬렉션을 덧대어 그의 서재에 구색을 갖추고 있다.

"氷生於水 寒于水 靑出於藍 靑於藍(빙생어수 한우수 청출어람 청어람)."

『순자荀子』「권학편勸學篇」에 "얼음은 물에서 나오지만 물보다 차고, 청색은 쪽풀〔藍〕에서 나오지만 쪽풀보다 푸르다."고 하였다. 김원은 한 걸음 더 나아가 우리 서화 작품들의 내용을 살피고 그 속뜻을 풀어내어 그 한 점 한 점의 가치와 의미를 되살리려고 하고 있다. 산수傘壽를 넘긴 노건축가의 '대代를 이은 컬렉션'은 지금 이렇게 완성되어 가고 있는 중이다.

현재 심사정

현재玄齋 심사정沈師正(1707~1769)의 본관은 청송靑松이다. 영의정을 지낸 심지원沈之源의 증손이다.

명문 사대부 가문이었으나 할아버지 심익창沈益昌이 경종 대에 훗날 영조가 되는 연잉군延礽君 시해를 도모한 배후 인물로 지목되어 사사賜死되면서 그의 집안은 몰락의 길을 걸었다. 그의 부친은 포도를 잘 그렸던 심정주沈廷胄이고, 포도와 인물을 잘 그렸던 정유승鄭維升이 그의 외조부이다.

역적의 집안으로 관직에 나가지 못하게 된 그는 평생 직업 화가의 길을 걸었다. 그는 겸재謙齋 정선鄭敾에게서 그림을 배웠다. 그리고 진경산수眞景山水뿐만 아니라 인물人物·화훼花卉·초충草蟲 등 다양한 영역에서 자신의 독자적인 화풍을 이루었다. 또한 원교圓嶠 이광사李匡師, 표암豹菴 강세황姜世晃 등 당대 거장들과 교류하면서 18세기 화단에 남종화풍南宗畫風이 유행하고 정착하는 데 중요한 역할을 한 것으로 평가받고 있다. 대표작으로 〈방심석전산수도倣沈石田山水圖〉, 〈파교심매도灞橋尋梅圖〉, 〈강상야박도江上夜泊圖〉 등이 전한다.

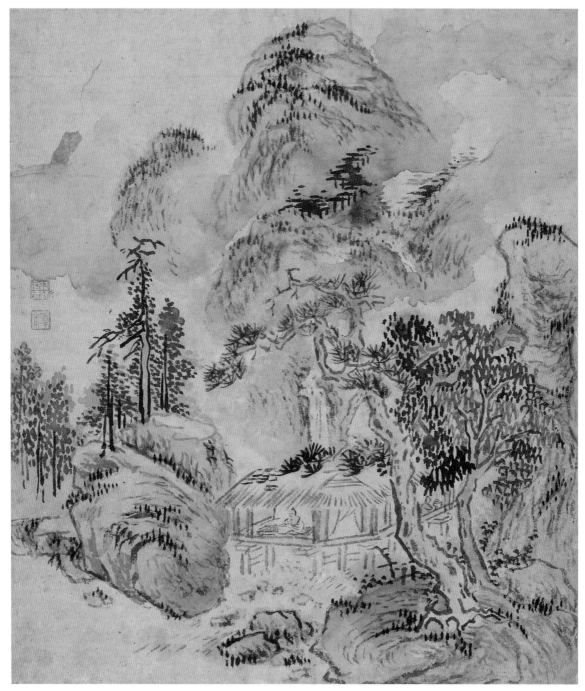

1. 현재 심사정의 산수화

소당 이재관

소당小塘 이재관李在寬(1783~1837)의 본관은 용인龍仁이다. 화원畵員으로, 벼슬은 감목관監牧官을 지냈다. 어려서 부친을 여의고 그림을 팔아 어머니를 봉양하였다.

우봉又峰 조희룡趙熙龍의 『호산외사壺山外史』에는 그가 "독학으로 그림을 배워 일가를 이루었다."는 기록이 나온다. 그의 작품 중에는 추사 김정희의 제발題跋이 들어 있는 것이 있는가 하면, 작품 속에서 능호관凌壺觀 이인상李麟祥, 학산鶴山 윤제홍尹濟弘 등의 화풍을 엿볼 수도 있어, 화원이면서도 문인화의 세계를 추구하였음을 짐작하게 한다.

화조花鳥·초충草蟲·물고기를 잘 그렸으며, 특히 초상화에 능하였다. 1837년(헌종 3) 태조의 어진御眞을 모사한 공으로 '등산첨사登山僉使' 관직을 얻기도 했다. 국립중앙박물관 소장의 〈약산강이오초상若山姜彝五肖像〉, 〈송하처사松下處士〉, 리움미술관의 〈오수도午睡圖〉, 서울대학교박물관의 〈총석정叢石亭〉 등이 그의 대표작으로 손꼽힌다.

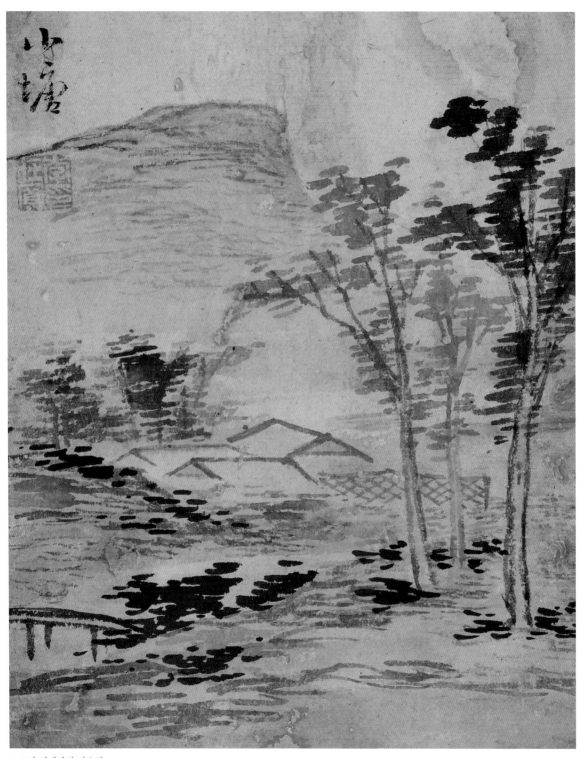

2. 소당 이재관의 산수화

추사 김정희

추사秋史 김정희金正喜(1786~1856)는 북송北宋의 시인이자 학자·정치가인 동파東坡 소식蘇軾을 평생 존경하고 흠모했다. 추사는 제주 유배를 떠나면서 자신의 유배를 소동파의 담주儋州(하이난섬) 유배에 투영시키기 위해 자신이 바다 건너 유배를 가는 모습을 담은 〈해천일립도海天一笠圖〉를 제자 소치小癡 허련許鍊에게 그리게 했다. 이는 소동파가 하이난섬으로 유배 가는 모습을 그린 〈동파입극도東坡笠屐圖〉(동파가 삿갓 나막신 차림으로 바다를 건너는 그림)를 오마주한 것이다.

소동파는 왕유王維를 극진히 존경했다. 그는 왕유의 시와 그림을 칭찬하면서 "왕유의 시 속에 그림이 있고, 왕유의 그림 속에 시가 있다詩中有畵 畵中有詩"고 하였다. 추사와 그의 제자들이 이끈 조선 후기 화단에서 왕유는 남종화의 시조로 추앙받았다. 추사의 제자 허련은 왕유의 이름을 따라 허유許維로 개명했고, 왕유의 자字인 '마힐摩詰'을 자신의 자로 삼았다.

이 병풍(도판 3)은 순서가 뒤죽박죽되어 있다(실제로 이 병풍은 1-5-6-2-3-8-4-7 순으로 되어 있다). 이 병풍이 만들어진 수십 년 전에도 추사의 글씨를 제대로 읽는 사람은 그리 많지 않았다. 사실 이렇게 각 장의 순서가 바뀐 상태로 되어 있는 병풍은 드물지 않게 볼 수 있다. 각 장의 순서가 잘못되어 있는 건 언제라도 제대로 다시 표구하거나 그냥 그대로 두고 순서를 찾아가며 읽으면 되겠지만, 한 작가의 여러 다른 작품이 한데 뒤섞여 표구되어 있으면 악몽이 따로 없다. 필자는 20여 년 전쯤 이런 병풍을 구입했다가 환불을 요구하면서 화랑 주인으로부터 "젊은 사람이 뭘 안다고…"라는 훈계를 한 바가지 들은 적이 있다. 이 화랑 주인은 지금도 여전히 고미술계에서 큰 영향력을 행사하면서 잘나가고 있다. 물론 앞으로는 이런 오류가 있다 한들 이를 바로잡을 수 있을 정도로 다양한 서체의 글씨를 읽을 만한 사람도 없겠지만.

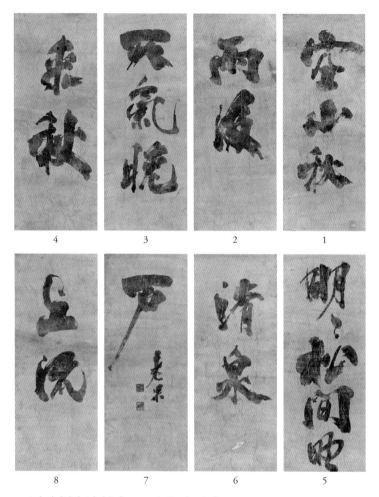

3. 추사 김정희의 〈산거추명山居秋暝〉 행초서 8폭 병풍

空山秋雨後공산추우후　　빈산에 가을비 내리니
天氣晩來秋천기만래추　　저녁엔 가을 기운이 느껴진다.
明月松間照명월송간조　　밝은 달빛 소나무 사이로 비취고
淸泉石上流청천석상류　　맑은 샘물은 바위 위를 흐르네.

老果노과　　　　　　　노과

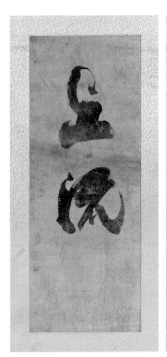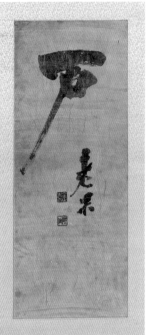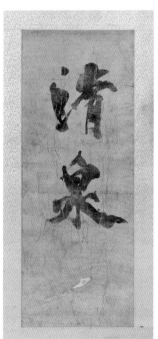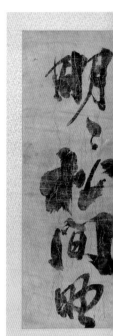

4. 추사 김정희의 〈산거추명山居秋暝〉 행초서 8폭 병풍

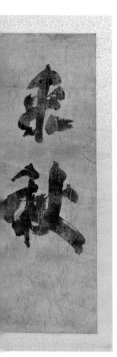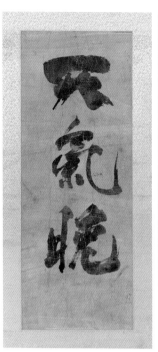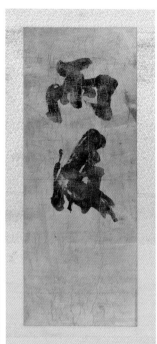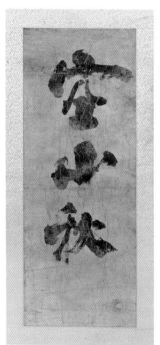

당나라 시인·화가 왕유의 시 「산속 집 저물어 가는 가을에山居秋暝」를 행초서로 쓴 것으로, 원문의 '신우新雨'를 '추우秋雨'로 바꾸어 썼다.

병풍은 한 작가의 작품 세계를 가장 잘 보여 주는 표구 형태이다. 그런데 현대에 이르러 웃풍 없는 가옥에 살고, 심지어 제사를 지내지 않게 되면서 병풍의 선호도는 바닥으로 추락하였다. 근현대 유명 서화가의 병풍 작품이 병풍 제작 비용의 절반에 훨씬 미치지 못하는 가격으로 경매시장에 나오는 어처구니없는 현실은 어제오늘 일이 아니다.

전傳 추사 김정희

이 난초 그림(도판 5)처럼 흙을 그리지 않고 뿌리를 드러낸 형태를 '노근란露根蘭'이라고 한다. 노근란은 빼앗긴 나라에 대한 안타까움을 나타내는 묵란도墨蘭圖의 한 갈래이다.

남송南宋이 망한 후 은거한 정소남鄭所南이 노근란의 전형을 만들었다고 전해진다. 정소남은 흙과 뿌리를 모두 그리지 않은 '무근란無根蘭'이라는 묵란화도 그렸다. 그의 무근란은 원나라에 국토를 빼앗겨 난초를 묻을 땅이 없다는 망국의 한을 담은 것이다. 일찍이 추사秋史 김정희金正喜(1786~1856)는 제발題跋「석파의 난권에 쓰다題石坡蘭卷」에서 "대개 난은 정소남으로부터 비로소 나타난다蓋蘭自鄭所南始顯."라고 정소남의 묵란도에 대해 언급하였다.

이 그림의 오른쪽 아래에는 "金正喜印(김정희인)"과 태극 문양 속 "春和(춘화)"라고 새긴 듯한 조악한 도장이 있다. 무슨 의도였는지 정확하게 알 수는 없지만, 이 정도의 필력이면 추사의 작품으로 봐야 한다고 생각한 사람이 추사 김정희의 도장을 굳이 모방하여 찍어 놓은 것 같다.

한국화의 대가로 사군자의 거장인 문봉선 교수는 "이 작품이 그려진 시기에 이러한 필력을 발휘할 수 있는 사람은 추사밖에 없다."고 단언하면서, 추사의 작품으로 확신한다고 하였다. 조악하게 날인된 도장은 어처구니없지만, 그럼에도 불구하고 갈필渴筆로 거칠게 구사한 이 노근란은 질박하면서도 동시에 기품 있는 화격畵格을 유감없이 보여 주고 있다.

조선 말 극심한 난세의 정치적 상황으로 인해 어려움을 겪게 된 흥선대원군興宣大院君은 만년에 노근란을 즐겨 그렸다. 그리고 흥선대원군의 묵란도를 대신 그렸다고 알려진 옥경산인玉磬山人 윤영기尹永基와 소봉小蓬 나수연羅壽淵 등의 노근란도 어렵지 않게 만나 볼 수 있다.

명성왕후明聖王后의 조카로 임오군란·갑신정변 등의 격변기에 권력의 핵심으

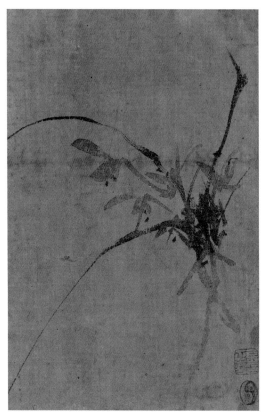

5. 전傳 추사 김정희, 〈노근란露根蘭〉

로 살다가, 중국 상해로 망명하여 평생 부귀영화를 누렸던 운미芸楣 민영익閔泳
翊의 〈노근란〉은 지금의 미술시장에서 무척 높은 가격으로 유명하다.

그런가 하면 한일합방 후 일본 정부가 수여한 남작 작위를 거부하고 장위산獐
位山 기슭에 은거하여 서화로 울분을 삭히며 만년을 보냈던 우국지사憂國之士
석촌石村 윤용구尹用求 선생의 〈노근란〉은 터무니없이 저평가된 가격에도 불구
하고 깊은 울림으로 마음을 감동시킨다.

이 그림은 김원이 늘 가까이 두고 바라보는 그림이다.

역매 오경석

역매亦梅 오경석吳慶錫(1831~1879)은 서화가·금석학자로, 위창葦滄 오세창吳世昌의 아버지이다. 추사 김정희의 제자 우선藕船 이상적李尚迪 문하에서 중국어[漢語]와 서화를 공부하였다. 또한 가학家學으로 박제가朴齊家의 실학을 공부하였다.

그는 역관譯官으로 북경에 열세 차례나 드나들며 서구 제국주의의 침략에 시달리는 청나라의 모습을 접하고 자주적으로 개화해야 한다고 깨달았던 '개화파의 비조鼻祖'로도 손꼽힌다. 서화 수집에 취미를 가져 중국과 국내에서 방대하고 희귀한 서화들을 수집·소장하였으며, 매화를 잘 그려 일가를 이루었다. 글씨는 예서隷書와 전서篆書에 뛰어났다. 금석학에도 조예가 깊어 각지의 비석과 유적을 두루 답사하였으며, 『삼한금석록三韓金石錄』을 지었다. 저서로 『삼한금석록』 외에 『삼한방비록三韓訪碑錄』, 『천죽재차록天竹齋箚錄』, 『양요기록洋擾記錄』 등이 있다.

오경석의 대련對聯 작품 〈치구전적 조직연하馳驅典籍 組織煙霞〉(도판 6)에서 '전적典籍'은 '책과 글씨'를 말한다. '연하煙霞' 즉 '안개와 노을'은 '산수자연'을 뜻하는 말이다. 두 구절 모두 중국 문헌에서는 그 출처를 찾을 수 없다.

'조직연하組織煙霞'라는 구절은 석천石泉 신작申綽의 문집 『석천유고石泉遺稿』에서 발견된다. 제발題跋 「금강산첩의 뒤에 적다題金剛帖後」에 나온다. 신작은 우리나라 양명학의 대가인 정제두鄭齊斗의 외손자로, 양명학을 공부하였으며 실학으로 이를 절충하였던 학자이다. 그는 다산 정약용과 평소에 친분이 매우 두터웠으며 경학經學에 대한 조예는 다산에 비견될 정도로 높았다고 한다. 해공海公 신익희申翼熙의 종증조부이다.

이 대련은 역매의 가학이 양명학 정신과 실학으로 석천의 학문과 이어져 있음을 보여 준다.

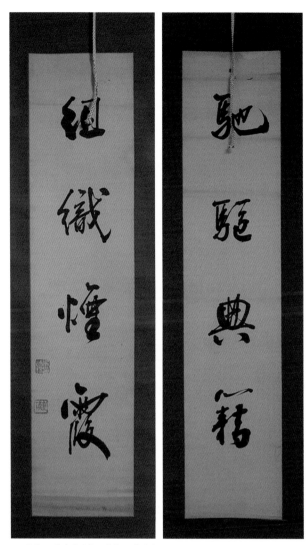

6. 역매 오경석의 〈치구전적 조직연하馳驅典籍 組織煙霞〉

馳驅典籍치구전적 전적을 읽느라 분주하고

組織煙霞조직연하 안개와 노을에 얽매였네.

*도장: 吳慶錫印오경석인. 亦梅역매.

위창 오세창

위창葦滄 오세창吳世昌(1864~1953)은 3·1운동 민족 대표 33인의 한 사람으로, 한말의 독립운동가·서예가·언론인이다. 만세보사와 대한민보사 사장을 지냈고, 대한서화협회大韓書畫協會를 창립하여 예술운동에도 진력하였다.

그의 서예는 전서篆書와 예서隸書에서 특히 뛰어났으며, 서화書畫의 감식에 깊은 조예가 있었다. 그는 간송澗松 전형필全鎣弼의 평생에 걸친 스승으로 간송의 서화 수집에 길라잡이 역할로 도움을 주었다. 저서에 『근역서화징槿域書畫徵』, 『근역인수槿域印藪』 등이 있다.

오세창의 전서篆書 작품 〈신여송균정유절身與松筠貞有節〉(도판7)은 조선 후기 승려 월성月城 비은費隱의 시 「복천 책방의 시에 차운하여次福川册房韻」에서 옮겨 쓴 것이다. 이 시는 비은의 문집 『월성집月城集』에 수록되어 있다. 『월성집』은 1798년(정조 22)에 전라도 곡성의 관음사觀音寺 대은암大隱庵에서 처음 간행되었다. 이 시의 전문을 옮겨 풀이한다.

男兒當世誰爲眞 남아당세수위진
未見仙郎禀性仁 미견선랑품성인
身與松筠貞有節 신여송균정유절
心將水月淨無塵 심장수월정무진

이 시대 진정한 남아는 누구인가.
성품 어진 선랑仙郎은 여태 보지 못했는데
몸은 송죽松竹과 더불어 정절이 있고
마음은 물 위 달처럼 맑아 티끌이 없네.

雪中梅閣三朝夕 설중매각삼조석
天外鷄山五夜春 천외계산오야춘
好約他年何處是 호약타년하처시
靑衫玉笛訪雲濱 청삼옥적방운빈

눈 속 매각梅閣에서 삼 일 밤을 지내고
하늘 위로 솟은 계산鷄山에서 봄날 새벽을 맞네.
훗날 어느 곳에서 아름다운 약속 기약할 건가.
푸른 적삼 옥피리로 구름 가를 찾으리.

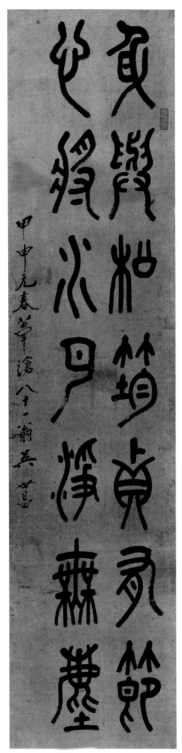

身與松筠貞有節 신여송균정유절
心將水月淨無塵 심장수월정무진

甲申元春 갑신원춘
葦滄 八十一翁 吳世昌 위창 팔십일옹 오세창

몸은 송죽松竹과 더불어 정절이 있고
마음은 물 위 달처럼 맑아 티끌이 없네.

갑신[1944]년 정월 초하루
81세 노인 위창 오세창

7. 위창 오세창의 〈신여송균정유절身與松筠
貞有節〉

운전 조광준

운전雲田 조광준趙廣濬(1890~?)은 조선 말에서 근대까지 활동한 화가이다. 소림小琳 조석진趙錫晋의 손자이다. 소림은 할아버지 임전琳田 조정규趙廷奎에게 그림을 배우고 오원 장승업과 교류했던 조선의 마지막 화원이다. 운전 조광준의 작품에는 소림의 화풍이 자연스레 배어 있다. 소정小亭 변관식卞寬植, 심향深香 박승무朴勝武와 함께 생활하며 그림을 배웠으며, 산수·인물·기명절지화에 뛰어났다.

조광준의 화조도花鳥圖(도판 8) 화제에서 "소영횡사疎影橫斜"는 매화 그림자를 형용하여 쓰는 말이다. 북송北宋 때의 은자 임포林逋가 쓴 시「산원소매山園小梅」에 나오는 구절이다. 황혼 녘에 매화 향기가 은은하게 풍기는 것을 표현하였다.

疎影橫斜水淸淺소영횡사수청천　　긴 그림자 맑고 얕은 물 위에 가로 비끼고
暗香浮動月黃昏암향부동월황혼　　은은한 향기는 황혼 녘 달빛 속을 떠도네.

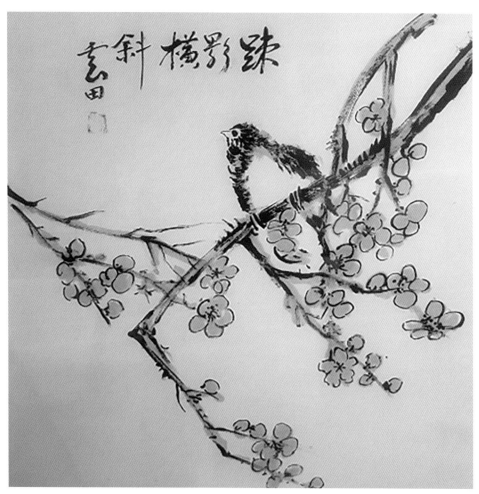

8. 운전 조광준의 화조도

疎影橫斜소영횡사 성긴 그림자 가로 비꼈네.

雲田운전 운전

송재松齋 조동욱趙東旭(1897~1942)은 한학자 조용하趙容夏의 아들로, 방랑 화가 두산斗山 정술원鄭述源의 조카사위이다. 평생 난초를 즐겨 그렸다. 그의 묵란도 墨蘭圖는 소호小湖 김응원金應元의 화법을 바탕으로 운미 민영익의 화법을 접목 하였다는 평가를 받고 있다. 1931년부터 「조선미술전람회」(「선전鮮展」)와 「서화 협회전람회」에 작품을 출품하여 수차례 입선하였다.

조동욱의 묵란도 화제畫題(도판 9)에서 "함부로 옮기지 마시오."의 원문 "莫浪 傳"은 "시를 함부로 전파하지 말라將詩莫浪傳."라고 한 두보杜甫의 시에서 인용 한 것이다. 『두소릉시집杜少陵詩集』 권12에 나온다.

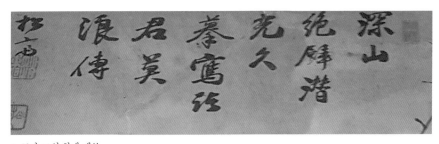

9. 도판 10의 화제 세부

10. 송재 조동욱의 묵란도

深山絶壁潛光久_{심산절벽잠광구}　심산 절벽에 은거한 지 오래되었다오.
蟇寫諸君莫浪傳_{모사제군막랑전}　묘사하려는 여러분, 함부로 옮기지 마시오.

松齋_{송재}　　　　　　　송재

의재 허백련

이당以堂 김은호金殷鎬, 청전靑田 이상범李象範, 심산心汕 노수현盧壽鉉, 심향 박승무, 소정 변관식과 더불어 의재毅齋 허백련許百鍊(1891~1977)은 '근대 한국화 6대가'로 불린다. '근대 한국화 6대가'라는 말은 1971년 서울 신문회관에서 열린 「동양화 여섯 분 전람회」에서 비롯되었다. 이 전시회는 1940년 조선미술관 창립 10주년 기념전에 참여했던 작가 중 당시 생존해 있던 6명의 작품으로 채워졌다. 이후 같은 전시회가 「동양화 6대가전」이라는 이름으로 서울 인사동에서 다시 열리면서 '6대가'라는 말이 통용되게 되었다.

의재 허백련은 전통 남종문인화南宗文人畵의 맥을 이은 마지막 대가로 불린다. 남종문인화의 정신은 관념이 사실보다 우선한다. 표현의 기교보다 그림의 대상이 품고 있는 의미를 더 중요한 가치로 여기는 것이다.

남종화의 시조로 일컬어지는 왕유는 그의 「산수론山水論」에서 "무릇 산수를 그릴 땐 정신이 붓놀림보다 앞서야 한다凡畵山水 意在筆先."고 썼다. 추사의 제자 소치 허련은 왕유의 가르침을 좇아 진도 운림산방雲林山房을 중심으로 호남에 남종문인화의 씨앗을 뿌렸다. 소치 허련의 남종문인화는 아들 미산米山 허형許瀅에게 이어졌다. 그리고 미산 허형의 제자인 의재 허백련은 이를 계승하여 근대 화단에서 남종문인화의 꽃을 피웠다.

이 그림(도판 11)의 화제는 명나라 이일화李日華의 시이다. '미가米家'는 송나라의 서화가인 미불米芾을 말한다. 미불의 화풍은 자유분방하여 어디에도 얽매이지 않았다. 일찍이 소치 허련이 동일한 화제로 같은 화풍의 산수화를 그렸다. 이를 볼 때 이 작품은 소치의 아들 미산 허형의 제자인 허백련이 소치의 작품(도판 12)을 오마주한 것으로 보인다.

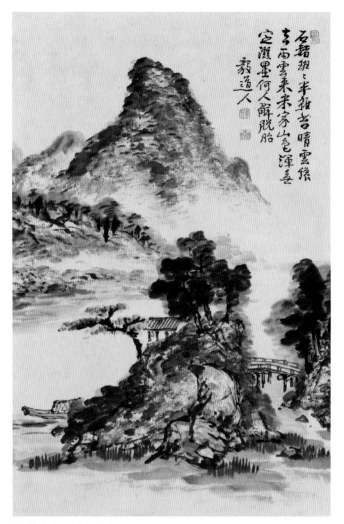

11. 의재 허백련의 산수화

石赭斑斑半雜苔_{석자반반반잡태} 붉게 얼룩진 돌 위엔 이끼가 반쯤 끼었고
晴雲纔去雨雲來_{청운재거우운래} 비 갠 구름 지나자마자 비구름 몰려오네.
米家山色渾無定_{미가산색혼무정} 미가米家의 산빛깔은 도무지 정해진 것이 없으니
潑墨何人解脫胎_{발묵하인해탈태} 그 누가 먹물을 뿌려 그 굴레를 벗을까.

毅道人_{의도인} 의도인

허백련은 40대 중반까지 '의재毅齋'를 그의 호로 썼다. 다양한 구도와 필법의 변화를 통해 독자적인 화풍을 확립해 나아가던 40대 중반에서부터 50대 말까지는 '의재산인毅齋散人'이라는 호를 주로 썼다. '의도인毅道人'은 1951년 60세 회갑을 맞을 무렵부터 쓰기 시작했다. 스스로 '도인道人'으로 칭한 만큼 그의 화풍은 원숙하고 안정되어 갔으며 운필에 막힘이 없다는 평가를 받게 되었다. 실제로 그는 스스로 도인처럼 은거하여 다향茶香에 심취하면서 만년을 보냈다.

6·25전쟁 후 그는 아우 목재 허행면과 함께 부산의 김모니카 여사를 방문하여 몇 점의 그림을 놓고 갔다. 이 그림은 그중 한 점이다.

12. 소치 허련의 산수화 (프리마갤러리 소장)

목재木齋 허행면許行冕(1905~1966)은 일제강점기에서 현대에 이르기까지 활동한 화가·서예가로 개성이 뚜렷한 작품을 남겼다. 의재 허백련의 막내 동생이다. 소치의 아들 미산 허형과 형 의재 허백련에게 그림을 배웠으며,「조선미술전람회」에서 여러 차례 입선하였다. 젊은 시절 목재는 의재의 영향을 많이 받아 관념산수를 주로 그렸다. 그리고 중년 이후에는 의재에게 배운 전통 화풍에서 벗어나 실경에 바탕을 둔 진경산수에 주목하게 되었다.

언젠가 의재는 아우 허행면의 작품에 '문기文氣', 즉 문자기文字氣가 부족하다고 질책한 일이 있다. 이 표현은 일찍이 추사 김정희가 즐겨 썼다. "문자기文字氣가 적다"는 이 말은 이른바 '문자향文字香과 서권기書卷氣'가 적다는 뜻이다. 추사의 뜻을 정확히 알 수는 없지만, 쉽게 말하자면 책을 많이 읽지 못해 글씨에 깊이가 없다는 의미일 것이다.

추사는 송하옹松下翁 조윤형曹允亨과 기원綺園 유한지兪漢芝에 대하여 "문자기가 적은 것이 안타깝다少文字氣 爲恨恨處."고 비난하기도 했다. 송하옹은 정조 어진御眞의 표제를 썼으며, 화성행궁華城行宮 봉수당奉壽堂의 현판을 쓰는 등 정조에게서 최고의 명필로 총애를 받았다. 게다가 그는 추사가 평생 존경했던 자하紫霞 신위申緯의 장인이었다. 또한 유한지는 심지어 추사 외증조부인 유한소兪漢蕭의 6촌 아우였다. 그는 이론異論의 여지없이, 조선을 대표하는 예서의 대가로 인정받고 있다. 경남대학교가 소장하고 있는 보물 1682호『기원첩綺園帖』은 놀랍도록 다양한 그의 서체로 이루어져 있다.

추사는 유배 8년째인 1848년(헌종 14)에 쓴 편지「상우에게與佑兒」에서는, 평생토록 그를 섬기며 학문과 예술을 닦았고 나중에는 그의 심복이라는 죄명으로 유배까지 떠나는 최고의 제자 우봉 조희룡조차 문자기가 없다고 폄훼했다. 조희룡은 19세기 조선의 화단을 화려하게 장식한 '묵장의 영수'로 시집『우해악암고又海岳庵稿』를 남긴 뛰어난 시인이었으며, 미술사를 정리한『호산외사壺山外史』를 남긴 걸출한 이론가였다.

허행면은 형 의재의 질책에 이렇게 대답했다.

형님, 나는 죽기살기로 그림을 그리오.

1961년 목재는 부산에서 마지막 개인전을 열었다. 이 개인전에서 목재의 그림과 글씨들은 생각만큼 잘 팔리지 않았다. 이때 김모니카 여사가 여러 점을 떠안았던 것으로 보인다.

광주 무등산 자락에서 작품 활동을 하였던 그는 과도한 음주로 인한 알코올 중독으로 힘들어했다. 그는 췌장암으로 1966년 59세의 나이에 세상을 떠났다.

허행면의 뒤를 이은 아들 허대득許大得은 백부 의재 허백련의 남종화를 답습하여 전통 화법으로 그림을 그렸다. 그리고 손자 허달용許達傭이 현실주의 수묵화로 독자적인 회화 세계를 펼치고 있다.

선면扇面 산수화

중국 명나라 정치가·시인·문학평론가인 이동양李東陽의 시를 화제로 썼다(도판 13). 이동양은 1464년 16세의 나이로 진사시에 최연소로 급제하여 50여 년 동안 관직 생활을 했다. 그와 제자들의 작품과 이론은 명대의 시학 발전에 큰 영향을 미쳤다.

마지막 구절 "강 한복판은 얼마나 깊은가中流深幾許."는 "강 중류엔 봄이 얼마나 깊었나."라는 중의적重義的 표현으로 해석되기도 한다.

13. 목재 허행면의 선면 산수화 화제 세부

春岸桃花開 춘안도화개	봄 언덕엔 복사꽃 피고
江頭夜來雨 강두야래우	강어귀에는 밤비가 내린다.
借問垂釣翁 차문수조옹	낚싯대 드리운 노인에게 묻노니
中流深幾許 중류심기허	강 한복판은 얼마나 깊은가.

木齋 목재	목재

〈채필묘공공불염彩筆描空空不染〉

중국 송나라 학자 이통李侗의 시를 썼다(도판 14). 이통은 유학자 나종언羅從彦에게서 학문을 배웠으며, 여산廬山 아래에 은거하여 스스로 즐기며 살았다. 일찍이 주희朱熹는 그에게 가서 제자弟子의 예禮를 올리고 배웠다. 이 시는『심경心經』에 나온다.

〈시지불견명왈이視之不見名曰夷〉

『노자老子』14장을 쓴 것이다(도판 15). 여기서 '이夷·희希·미微'이 세 가지는 명확하게 정의할 수 없는 '도道'를 형용하는 데 사용되었다. 여기서 도는 형이상적 실존으로서의 도이다. 도는 분명히 존재하고 있지만 현실 세계의 경험적 사물과는 다르며, 구체적인 형상이 있는 것도 아니라는 것을 '이夷·희希·미微'로 비유한 것이다. 결국 '형形' 위에 존재하는 사물의 근원적인 본모습을 노자는 '도'로 정의하였다. 흔히 말하는 '형이상학形而上學(metaphysics)'의 한문 용어는 바로 여기서 나왔다.

이 글을 썼던 1962년은 목재가 부산 등에서 가진 전시회에서 기대만큼의 성과를 거두지 못하여 좌절하던 시기였다. 목재는 그 힘든 시기를 술에 의존했다. 목재가『노자』의 구절을 이렇게 공들여 썼던 일도 결코 우연이 아니었던 것 같다.

彩筆描空空不染채필묘공공불염
利刀割水水無痕이도할수수무흔
人生安靜如空水인생안정여공수
與物自然無怨恩여물자연무원은

壬寅 歲暮임인 세모
木齋外史 書之목재외사 서지

붓으로 허공을 칠하여도 허공은 물들지 않고
물을 칼로 베어도 물에는 흔적이 남지 않는다.
인생이 허공과 물처럼 편안하고 고요하다면
사물을 대함에 밉고 고움은 절로 없으리라.

임인〔1962〕년 세모
목재이사 쓰다

14. 목재 처행면의 〈채필묘·공공불 염彩筆描
空空不染〉

視之不見 名曰夷 시지불견 명왈이

보려 해도 보이지 않는 것을 이夷라 하고

聽之不聞 名曰希 청지불문 명왈희

들으려 해도 들리지 않는 것을 희希라 하며

搏之不得 名曰微 박지부득 명왈미

잡으려 해도 잡히지 않는 것을 미微라 한다.

此三者 不可致詰 차삼자 불가치힐

이 세 가지는 확실하게 말로 규명할 수 없다.

故混而爲一 고혼이위일

그러므로 뒤섞여 하나가 되는 것이다.

其上不皦 기상불교

그 위라고 밝은 것도 아니고

其下不昧 기하불매

그 아래라서 어둡지도 않다.

繩繩兮 不可名 승승혜 불가명

끊임없이 이어져 있구나. 그 이름을 붙일 수도
　없으며,

復歸於無物 복귀어무물

결국, '물질이 존재하지 않는 상태'로 돌아가니

是謂無狀之狀無象之象 시위
　무상지상 무상지상

이것을 일러 '형상 없는 형상', '형상이 아닌
　형상'이라고 한다.

是謂惚恍 시위홀황

이를 '홀황惚恍'〔황홀〕이라 부른다.

迎之不見其首 영지불견기수

앞에서 마주쳐도 그 머리를 볼 수 없고

隨之不見其後 수지불견기후

쫓아가도 그 뒤를 볼 수도 없다.

執古之道 집고지도

옛날의 도로써

以御今之有 이어금지유

'지금 실재하는 바'를 받아들이면

能知古始 능지고시

'옛 시작'을 알 수 있게 되는데

是謂道紀 시위도기

이를 '도기道紀'〔도의 실마리〕라 일컫는다.

壬寅 歲暮 임인 세모

임인〔1962〕년 세모

木齋外史 書之 목재외사 서지

목재외사 쓰다

視之不見名曰夷 聽之不聞名曰希 搏之不得名曰微 此三者不可致詰 故混而為一 其上不皦 其下不昧 繩繩不可名 復歸於無物 是謂無狀之狀 無象之象 是謂惚恍 迎之不見其首 隨之不見其後 執古之道 以御今之有 能知古始 是謂道紀

壬寅歲暮 木齋書

15. 목재 허행면의 〈시지불견 명왈이視之不見 名曰夷〉

정재 최우석

정재鼎齋 최우석崔禹錫(1899~1964)은 1915년에 '서화미술회강습소'에 입학하여 청전 이상범, 심산 노수현 등과 함께 소림 조석진, 심전心田 안중식安中植 밑에서 전통 화법을 배웠다. 1918년에 졸업한 후에는 「조선미술전람회」에서 두각을 나타내기 시작했다. 1921년 서화협회가 설립되자 정회원으로 참가하여 수차례 작품을 출품하였으며 서화협회 운영진으로도 활동하였다.

근대적인 채색법으로 실경 풍경화와 〈이충무공李忠武公〉, 〈을지문덕乙支文德〉 등 한국의 역사 인물을 그려 당시 화단의 주목을 받았다.

1940년 5월 28일 서울 부민관에서 조선미술관 주최로 열린 「10명가 산수풍경화전」에 10인으로 선정되어 출품하게 되면서 '근대 한국화 10대 화가'로 불리게 되었다.

〈채국도探菊圖〉

이 그림(도판 16)은 김원이 식탁 맞은편에 걸어 두고 매일 아침마다 바라보는 정재 최우석의 〈채국도〉이다. 그는 이 그림을 볼 때마다 이 그림을 유난히 좋아하시던 어머니를 떠올리게 된다고 하였다.

중국 문학사상 가장 위대한 전원시인田園詩人인 도연명陶淵明이 아침 산보를 나갔다가 이슬을 잔뜩 머금은 국화를 따서 시를 읊으며 돌아오는 장면을 그린 작품이다. 도연명은 이렇게 노래했다.

探菊東籬下 채국동리하 동쪽 울 밑에서 국화를 꺾어 들고
悠然見南山 유연견남산 멀리 남산을 바라다본다.

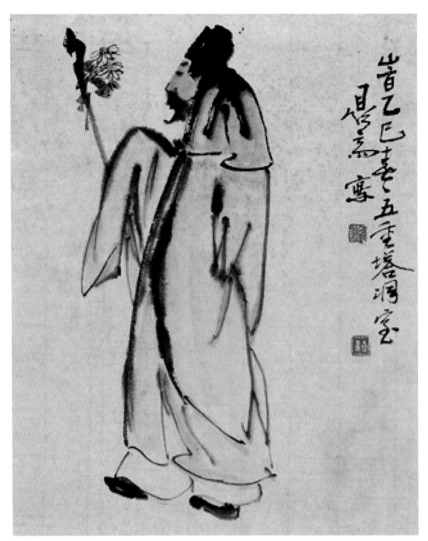

16. 정재 최우석의 〈채국도採菊圖〉

崔 乙巳 春 五重塔洞室 시 을	을사[1965]년 봄. 오층탑동실에서
사 춘 오중탑동실	
鼎齋 寫 정재 사	정재 그리다

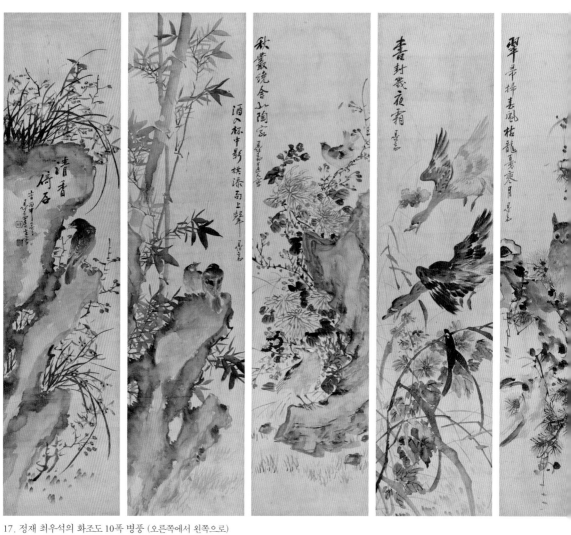

17. 정재 최우석의 화조도 10폭 병풍 (오른쪽에서 왼쪽으로)

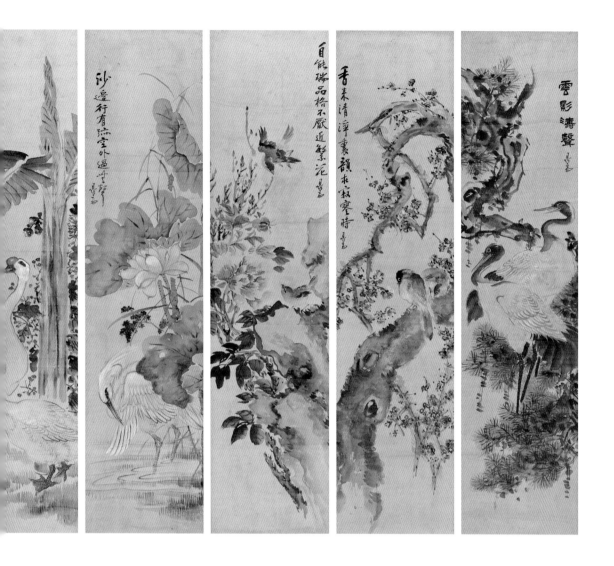

화조도花鳥圖 10폭 병풍

이 열 폭의 병풍(도판 17)은 볕이 잘 드는 김원의 작은 서재에 정물처럼 펼쳐 있다. 이 서재에 들어서면 "작은 창으로 볕이 가득 들어 나로 하여금 오래 앉아 있게 한다小窓多明 使我久坐."라고 쓴 추사 김정희의 글이 가슴에 와닿는다.

〔제1폭〕 雲影濤聲 운영도성 구름 그림자 파도 소리

鼎齋 정재 정재

〔제2폭〕 香來清淨裏 향래청정리 향기는 맑고 깨끗함 속에서 나오고
韻在寂寥時 운재적료시 운치는 쓸쓸하고 고요함 속에 있네.

鼎齋 정재 정재

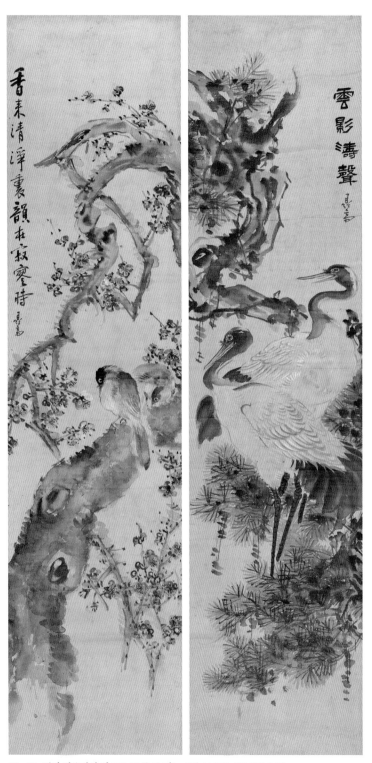

18~19. 정재 최우석의 화조도 10폭 중 제1~2폭 (오른쪽에서 왼쪽으로)

〔제3폭〕 自能瑞品格 자능서품격 스스로 상서로운 품격을 나타내니
不厭近繁花 불염근번화 꽃이 활짝 피어도 다가서는 것이 싫증나지
 않네.

鼎齋 정재 정재

〔제4폭〕 沙邊行有跡 사변행유적 백사장 옆으로 지나간 발자국 남기고
空外過無聲 공외과무성 창공 밖으론 소리 없이 지나네.

鼎齋 정재 정재

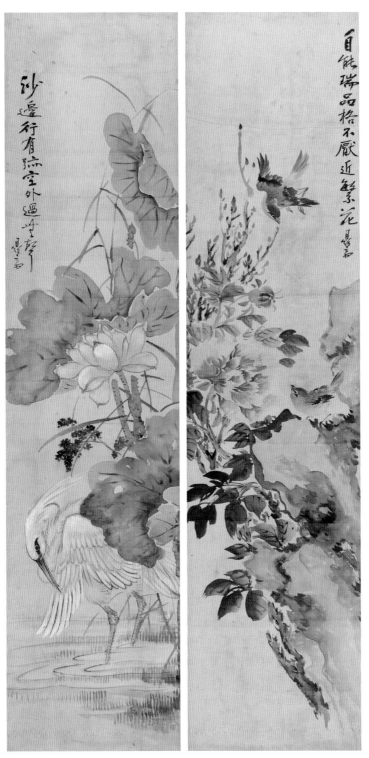

20~21. 정재 최우석의 화조도 10폭 중 제3~4폭 (오른쪽에서 왼쪽으로)

〔제5폭〕 秋耀金花 추요금화 　　　　가을날 황금같이 빛나는 국화

鼎齋 정재 　　　　　　　　　　정재

〔제6폭〕 翠帚掃春風 취추소춘풍 　　　푸른 빗자루 같은 가지 봄바람을 쓸어 내고
　　　　枯龍戛寒月 고룡알한월 　　　마른 용 같은 줄기 차가운 달을 찔렀구나.

鼎齋 정재 　　　　　　　　　　정재

22~23. 정재 최우석의 화조도 10폭 중 제5~6폭 (오른쪽에서 왼쪽으로)

〔제7폭〕 書封幾夜霜 서봉기야상　　　편지는 몇 날 밤 동안 서리를 맞았는가.

鼎齋 정재　　　정재

〔제8폭〕 秋叢繞舍似陶家 추총
요사사도가　　　국화꽃 두른 집 마치 도연명의 집인 듯하네.

鼎齋道人 寫 정재도인 사　　　정재도인이 그리다

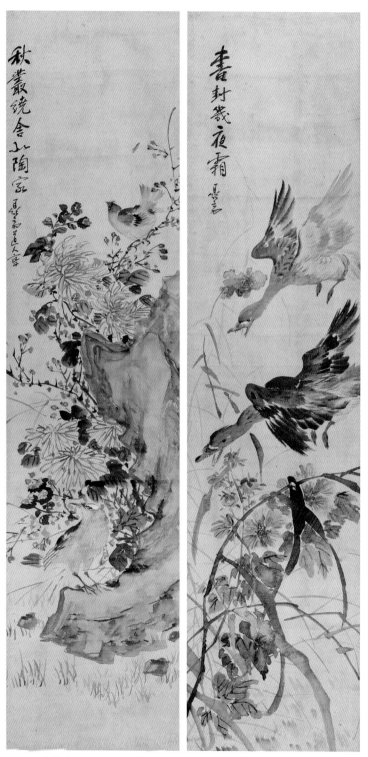

24~25. 정재 최우석의 화소도 10폭 중 제7~8폭 (오른쪽에서 왼쪽으로)

［제9폭］ 酒入杯中影주입배중영 술은 잔 속에 그림자를 드리우고
棋添局上聲기첨국상성 바둑돌은 판 위에 소리를 없는다.

鼎齋 정재 정재

［제10폭］ 淸香倚石청향의석 맑은 향기가 바위에 기대어 피어나네.

峕 丙申 春日 시 병신 춘일 병신〔1956〕년 봄날
鼎齋居主 寫정재거주 사 정재 주인이 그리다

26~27. 성재 최우석의 화조도 10폭 중 제9~10폭 (오른쪽에서 왼쪽으로)

제1폭은 중국 명나라 시인·정치가 이강李江의 시「바람이 슬피 불다風哀」에서 발췌한 글이다.

雲影濤聲天地悲운영도성천지비　　　구름 그림자 파도 소리에 세상은 온통 슬픔에
　　　　　　　　　　　　　　　　　　　잠겼는데

酸風淒切動愁思산풍처절동수사　　　찬바람 서글피 불어 시름겹게 하누나.

제2폭은 중국 명나라 시인 담원춘譚元春의 시「꽃병에 꽂은 매화瓶梅」에서 나온 구절이다.

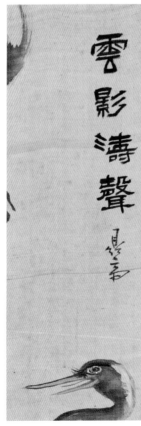
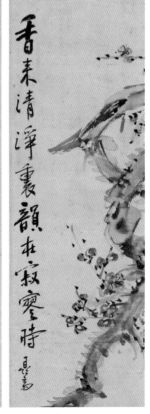
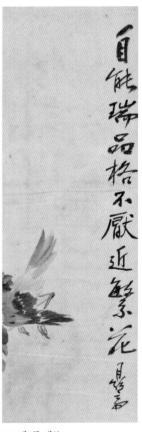

28. 제1폭 세부　　　　29. 제2폭 세부　　　　30. 제3폭 세부

제4폭은 중국 남송南宋의 시인 서조徐照의 시「해오라기鷺鷥」에 나오는 구절을 옮겼다.

제6폭은 중국 당나라 원진의 시「소나무를 그리다畫松」에서 인용한 구절이다.

제7폭은 중국 초당初唐 때의 뛰어난 문장가인 낙빈왕駱賓王이 기러기를 읊은 시「동장이영안同張二詠雁」에 나오는 구절이다.

陣照通宵月 진조통소월 진지에는 밤 달이 내리비추는데
書封幾夜霜 서봉기야상 편지는 몇 날 밤 동안 서리를 맞았는가.

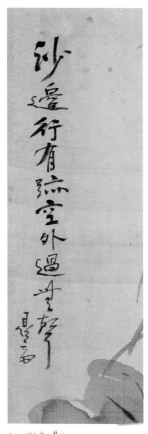 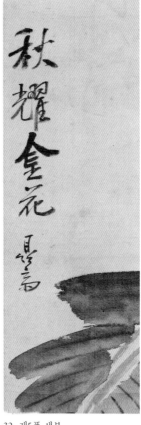 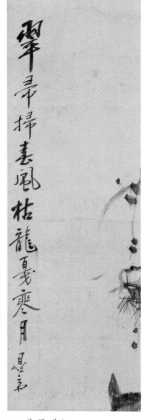

31. 제4폭 세부 32. 제5폭 세부 33. 제6폭 세부

제8폭은 중국 당나라 중기의 시인 원진元稹의 시「국화菊花」에서 인용한 구절이다.

秋叢繞舍似陶家 추총요사사도가 　국화꽃 두른 집 마치 도연명의 집인 듯하네.

遍繞籬邊日漸斜 편요리변일점사 　둘러싸인 울타리로 해는 시나브로 기우네.

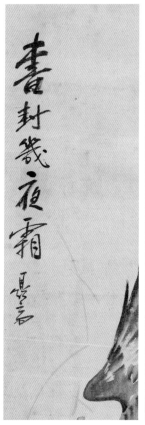

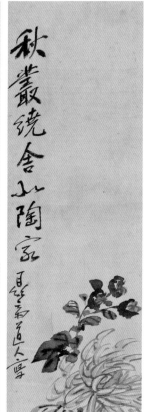

34. 제7폭 세부　　　　35. 제8폭 세부　　　　36. 제9폭 세부

제9폭은 중국 당나라 후기 시인 두순학杜荀鶴의 시「새로 대나무를 심다新栽竹」
에서 인용한 구절이다.

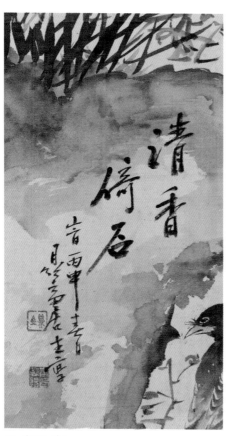

37. 제10폭 세부

〈비파와 참새〉

비파枇杷는 장미과에 속하는 늘 푸른 교목이다. 10~11월에 흰 꽃이 달렸다가 이듬해 6월에 구형 또는 타원형의 지름 3~4센티미터 되는 노란 열매가 익는다. 열매는 식용하고 잎은 약용으로 쓴다.

동양화에 등장하는 비파는 늘 푸르다는 데서 '사시四時'의 의미를 담는다. 그리고 노란 금색의 비파 열매는 만수개금滿樹皆金(나무에 금이 가득 차다)의 상징으로 부요富饒를 상징하기도 한다.

참새는 한자로 '작雀'으로 쓴다. 까치는 '작鵲'이다. 까치는 희보喜報, 즉 즐거운 소식이라는 의미를 지니고 있다. '참새 작雀'과 '까치 작鵲'은 중국어 발음이 비슷하여 같은 뜻으로 본다. 그런데 참새가 비파 열매와 함께 그려지면 관직 등용, 즉 명예라는 뜻이 강하다. 이 또한 '참새 작雀'과 '벼슬 작爵'의 중국어 발음이 비슷하기 때문이다.

화조花鳥·어해도魚蟹圖를 비롯한 동양화는 이렇게 스토리를 담는다. 그래서 동양화의 감상은 '본다'라기보다는 '읽는다'라고 해야 한다. 이 그림(도판 38)은 '부와 명예의 기쁜 소식이 항상 들려오기를 소망함'으로 읽으면 되겠다.

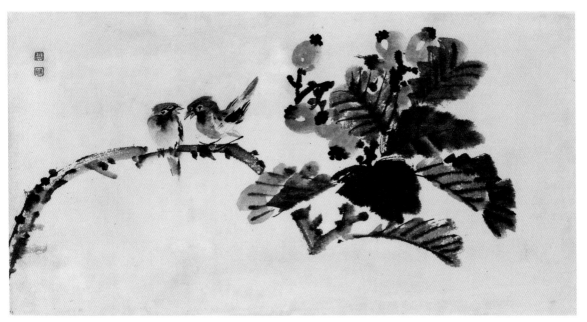

38. 정재 최우석의 〈비파와 참새〉

송재 오능주

송재松齋 오능주吳能周(1928~)는 경남 의령 출신으로 1947년 일본 대판大阪미술전문대를 졸업하였다. 소정 변관식을 사사하였으며, 서른두 차례에 걸쳐 개인전 및 순회전을 열었다.

송재 오능주는 1963년부터 1969년까지 부산에서 활약하면서 「부산미협전」 등을 주관하였다. 이 작품(도판 39)은 그가 부산에서 작품 활동을 할 당시 김원의 결혼식 선물로 그려 준 것이다.

'동욱東煜'은 김원이 어린 시절 한때 썼던 이름이다. 외자字 이름 때문에 단명할 수 있다는 '자칭 도사'의 협박에 김원의 어머니는 아들의 명줄을 지키기 위해 두 글자로 된 이 이름을 지어 주었다고 한다. 세상은 온통 혼탁했고, 모정은 더욱 간절했다.

'법정法正'은 '바로잡아 달라'는 뜻으로 작가가 작품을 선물할 때 관용적으로 쓰는 표현이다. '금산金山'은 미상이다. 송재가 자신을 금산으로 지칭한 경우는 이 작품 외에는 보지 못하였다. 작품의 왼쪽 아래에는 '松齋(송재)'라는 글씨와 '松齋(송재)', '吳能周(오능주)' 도장이 찍혀 있다.

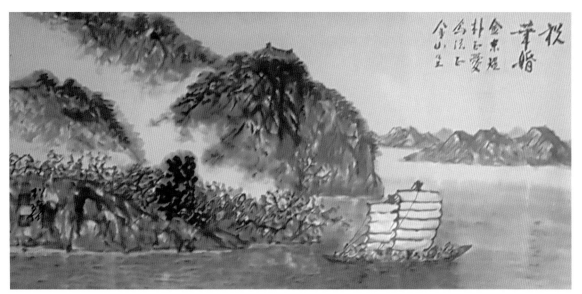

39. 송재 오능주의 산수화

祝 華婚 金東煜 朴正愛축
화혼 김동욱 박정애

김동욱金東煜 · 박정애朴正愛의 결혼을 축하하며

爲 法正 金山 呈위 법정 금산 정

금산金山 드리다

풍류와 인연

2부

전쟁은 끝났고 세상은 암울했다. 살림살이는 날로 피폐해져 갔고 먹고사는 일은 무엇보다도 절실했다. 전쟁의 폐허는 삶의 의욕도 함께 묻어 버렸다. 문인예술가들은 이 잿더미 속에서 식어 가는 예술혼을 살리려고 발버둥쳐 보았지만 현실은 언제나 절망이 되어 되돌아왔다.

피란 왔던 문인예술가들은 어느덧 썰물처럼 빠져나가 제각기 살 곳을 찾아 돌아갔다. 그리고 차마 떠나지 못한 이들과 영남 지역의 토박이들은 이 시대의 애환을 부둥켜안고 몸부림쳤다. 그렇게 세월은 무심하게 흘러갔다. 그리고 언제부터인가 이 척박한 땅 위에서도 최소한의 로망이 작은 꽃으로 피어나고 있었다.

인연은 경남 사천의 다솔사多率寺에서 시작되었다. 다솔사는 일제강점기에 만해卍海 한용운韓龍雲이 머물러 수도하던 곳으로 잘 알려진 곳이다.『사천항일독립운동사』 등에 따르면 만해는 1917년부터 1년간 다솔사의 요사채에 근거지를 두고 서울 등지를 오가며 불교 혁신 운동과 독립운동을 전개하였다. 1916년 다솔사로 출가했던 효당曉堂 최범술崔凡述은 만해를 가까이서 모시며 많은 감화를 받았다.

효당이 주지로 있던 다솔사 근처 진주 의곡사義谷寺에는 청남菁南 오제봉吳濟峰이 1930년부터 20여 년 동안 주지로 있었다. 그는 효당과 함께 해인사 임환경林幻鏡의 제자로 출가하여 불경과 서예를 익혔다. 이런 인연으로 두 사람은 평생 형제같이 지냈다. 그리고 그 인연의 흔적이 다솔사 응진전應眞殿의 주련柱聯 등 여러 곳에 청남의 글씨로 박혀 있다.

1938년 부산 범어사에서 출가한 청사晴斯 안광석安光碩은 범어사에서 우연히 만해를 만난 뒤 줄기차게 만해의 곁을 따랐다. 청사 또한 응진전 편액을 비롯한 여러 현판 글씨를 다솔사에 남겼다.

1960년대에 효당은 다솔사 조실로 머무르며 원효교학元曉敎學과 다도茶道에 전

넘하고 있었다. 먹고사는 일에 치여 창작 의욕이 사그라지고 있던 영남의 예술가들에게 다솔사는 꺼져 가는 예술혼의 불씨를 되살려 준 해방구였다. 1952년에 환속한 청남 오제봉을 비롯하여 소정 변관식, 내고 박생광, 유당 정현복, 운전 허민 등은 효당이 내어 준 '반야로차般若露茶'의 유현幽玄한 향기에 위로를 받았다. 다솔사의 인연은 "쇠를 자를 만큼 단단其利斷金"했고, "난초처럼 향기其臭如蘭"로웠다. 이렇게 인연은 금란지교金蘭之交로 나타났다.

다솔사의 다향에 취한 그들은 의기투합하여 진주 시내를 배회했다. 곤드레가 되도록 취하기도 했다. 그리고 그들은 진주 시내를 벗어나 부산 광복동·남포동 등지로 내달렸다. 이 이야기는 이당 김은호가 쓴 『서화백년』(1977, 중앙일보사)에 그대로 실려 있다.

그들이 풍류를 즐기며 소요하던 남포동·광복동 거리에서 멀지 않은 곳에 고운 신여성 한 분이 살고 있었다. 그녀는 그들의 예술을 사랑했으며 그들의 창작 활동을 물심양면으로 후원했다. 그녀가 바로 건축가 김원의 어머니 김모니카이다. 그리고 그들은 김모니카의 집에서 의재 허백련과 그의 아우 목재 허행면 등 다른 지방에서 온 예술가들과도 조우하게 된다. 인연은 또 이렇게 뻗어나갔다.

1977년 효당은 '한국다도회韓國茶道會'를 발족시켰다. 서울지회장은 청사 안광석, 부산지회장은 청남 오제봉, 광주지회장은 의재 허백련이 맡았다. 인연은 풍류를 좇아 오랫동안 이렇게 이어졌다.

효당 최범술

효당曉堂 최범술崔凡述(1904~1979)의 속명은 **최영환崔英煥**이다. 경상남도 사천泗川에서 태어나 1916년 다솔사로 출가하였다. 3·1운동이 일어나자 해인사를 중심으로 한 독립만세 시위를 이끌었다. 1922년 일본에 건너갔다. 그 이듬해 박렬朴烈의 일본 천황 암살 계획을 돕기 위해 상해에 가서 폭탄을 운반하여 왔다가 발각되어 체포되어 옥고를 치렀다. 1931년 만해가 조직한 불교 비밀단체인 만당卍黨에 가입하여 활동하다 세 차례 투옥되고, 조선어학회사건에도 연루되어 감옥살이를 하는 등 독립운동에 투신하였다. 광복 후 1947년 해인사 주지가 되고, 1948년 제헌 의원으로도 활동하였다.

전쟁이 끝난 뒤 그는 다솔사에 머물며 차밭을 일구었다. 그리고 한국의 차문화를 피워 나갔다. 그의 저서 『한국의 다도』는 우리 차문화를 집대성한 불후의 역작이다. 대학 시절 필자는 이 책을 구하려고 청계천 등 온갖 책방을 뒤지며 전전한 적이 있다. 결국 모 대학교 도서관에서 합법적이고 비도덕적인 방법으로 책을 구하여 목마른 지식을 채울 수 있었다.

만해가 그러하였듯 효당도 대처승이다. 그가 다솔사에서 문예의 꽃을 피울 때 젊어서 결혼한 부인과 자녀들이 진주에 살았다. 그의 해박한 지식과 로맨틱한 품성은 많은 여성들을 사로잡았다. 그 여성들 중에는 박사논문을 위해 1968년 다솔사로 그를 찾아온 연세대 대학원생 채원화가 있었다. 이 만남으로 효당과 채원화는 40년이 넘는 나이 차이에도 불구하고 아기를 낳고 부부의 연을 맺었다. 이후 채원화는 '효당의 차문화'를 계승하고 발전시키는 데 평생을 바치게 된다.

1 죽로竹爐 : 대나무를 엮고 그 속에 작은 쇠나 구리로 만든 주발을 넣어 불을 피우는 화로이다. 두보杜甫의 〈관이고청사마제산수도觀李固請司馬弟山水圖〉에 "간이한 것은 고아한 이의 뜻이요, 평안한 침상과 죽로가 놓였도다簡易高人意 匡牀竹火爐."라 하였다.

2 제호醍醐 : 우유를 가공한 식품으로, 연유 위에 기름 모양으로 엉긴 맛 좋은 액체를 말한다. 불가佛家에서 정법正法을 비유할 때 곧잘 쓰는 용어이다.

3 법안法眼 : '뛰어난 안목'이라는 뜻이다. 선가禪家에서 주로 쓰는 용어로, 진정한 정견正見을 갖춘 혜안을 일컫는다.

4 대충 쓰다 : 원문의 '도아塗鴉'는 글씨가 유치한 것을 이르는 말로 겸손의 표현으로 흔히 쓰인다. 당唐나라 노동盧仝의 시 〈시첨정示添丁〉에 "갑자기 서안書案 위에 먹물을 끄적이면 시서詩書를 지우고 고친 것이 마치 늙은 까마귀 같네忽來案上飜墨汁 塗抹詩書如老鴉."라는 구절에서 나온 말이다.

松風檜雨到來初송풍회우도래초
急引銅瓶移竹爐급인동병이죽로
待得聲聞俱寂後대득성문구적후
一甌春雪勝醍醐일구춘설승제호

右 宋儒羅大經先生茶詩우 송라대경선생다시
因以錄之 爲屬我川先生 法眼正之인이녹지
　　위촉아천선생 법안정지

己酉 榴夏기유 유하
多率學人 曉堂 塗鴉다솔학인 효당 도아

솔바람 불고 전나무 가지에 비가 내리면
구리병 급히 가져다 죽로竹爐[1]에 옮기네.

사방이 모두 고요해지고 나면
한 잔의 춘설차가 제호醍醐[2]보다 나으리.

오른 쪽 글은 송宋나라 나대경羅大經 선생의
　　다시茶詩이다.
이에 써서 아천我川 선생에게 드리니 법안法眼[3]
　　으로 바로잡아 주시기 바란다.

기유〔1969〕년 음력 5월
다솔사多率寺 학인學人 효당이 대충 쓰다[4]

40. 효당 최범술의 〈송풍회우도래초松風檜雨到
來初〉

청남 오제봉

청남菁南 오제봉吳濟峰(1908~1944)은 부산 지역을 거점으로 활동한 현대 서예계의 거목이자 예서체의 달인으로 알려져 있다. 어려서 서당에서 한학을 익혔고, 1923년 해인사 임환경에게서 불경과 서예를 익혔다. 그리고 만해 한용운, 화봉華峰 유엽柳燁, 동봉東峰 하동산河東山 등으로부터 큰 영향을 받았다. '제봉濟峯'은 임환경이 내린 법호이다.

그는 진주 의곡사義谷寺 주지를 지낸 후 환속하였다. 이후 안과 의사이자 서예가인 운여雲如 김광업金廣業과 교류하면서 대각사大覺寺 안에 '동명서화원'을 열었다. 부산사범학교와 동아대학교 등에서 후진을 양성하였고, 여러 서예전에 출품하여 대상을 받는 등 수십 차례 수상하였다. 해인사와 용두산공원 등 전국 곳곳에서 그의 작품을 볼 수 있다.

〈삼천지현三遷之賢〉

1967년 5월 8일 어머니날에 김원의 어머니 김용(김모니카)은 부산시에서 수여한 '장한 어머니상'을 수상하였다. 어머니날은 지금의 어버이날이다. 청남은 맹자의 어머니가 맹자를 가르치기 위하여 세 번이나 집을 옮겼다는 '맹모삼천지교孟母三遷之敎'의 고사를 인용하여 이를 축하하였다(도판 41).

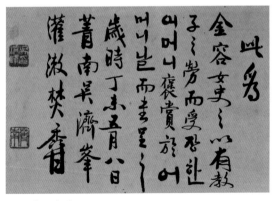

41. 도판 42의 세부

'관수灌漱'에서 '관灌'은 '물을 대다', '씻다'는 뜻이다. '수漱'는 '수嗽'로도 쓰는데 '입을 헹구다'라는 의미로, 이 또한 '씻다'라는 뜻으로 쓰인다. '관수'는 '목욕재계하고 경건한 마음으로 쓴다'는 뜻이다.

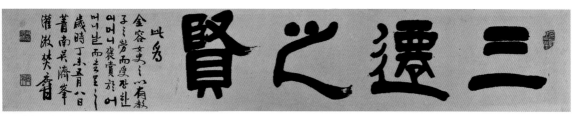

42. 청남 오제봉의 〈삼천지현三遷之賢〉

三遷之賢 삼천지현

此爲 차위 金容女史之以有敎子之勞 김용여사지이유교자지로 而受 이수 장한 어머니
褒賞於 포상어 어머니날 而書呈之 이서정지

歲時 丁未 五月 八日 세시 정미 오월 팔일
菁南 吳濟峯 청남 오제봉
灌漱 焚香 관수 분향

맹모삼천孟母三遷의 현명함

김용金容 여사께서 자녀 교육의 노고로 어머니날에 장한 어머니 상을 수상하였다.
이에 이 글을 써서 드린다.

정미〔1967〕년 5월 8일
청남 오제봉 쓰다
목욕재계하고 향을 사르며

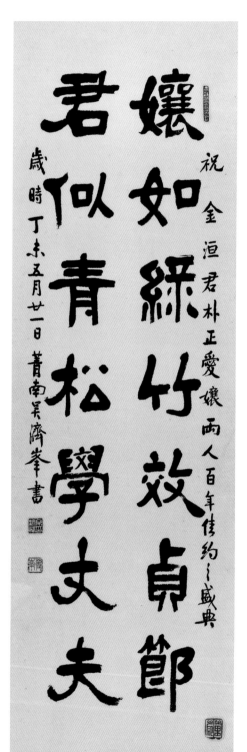

祝 金洹君 朴正愛孃 兩人 百年佳約之盛典 축 김원군
박정애양 양인 백년가약지성전

孃如綠竹效貞節 양여녹죽효정절
君似靑松學丈夫 군사청송학장부

歲時 丁未 五月 廿一日 세시 정미 오월 입일일
菁南 吳濟峯書 청남 오제봉서

김원 군과 박정애 양, 두 사람 백년가약의 성대한 의식을 축하하며,

양孃은 푸른 대나무의 정절을 본받고
군君은 푸른 소나무 같은 대장부의 기개를 배우라.

정미〔1967〕년 5월 21일
청남 오제봉 쓰다

43. 청남 오제봉의 〈양여녹죽효정절孃如綠竹效貞節〉

〈양여녹죽효정절孃如綠竹效貞節〉과 〈객래문아흥망사客來問我興亡事〉

그로부터 며칠 후인 1967년 5월 21일, 청남 오제봉은 김모니카의 아들 김원의 결혼을 축하하는 휘호(도판 43)를 보냈다. 김모니카 여사와 청남과의 예술로 맺어진 인연은 세월을 따라 이렇게 아들로 이어졌다.

다음 작품(도판 44)의 글은 청남 오제봉이 통영의 여류 시조시인 정운丁芸 이영도 李永道에게 써 준 것으로 보인다. 이 글은 『악학습령樂學拾零』에 우리 고시조로 전한다.

그런데 이 시의 원작자는 명나라 시인 박문창朴文昌으로 고증되고 있다. 원제는 '곽산 운흥관의 그림 병풍에 제하다題 郭山 雲興館 畫屛'이다. 원문을 풀어 본다.

萬頃滄波欲暮天만경창파욕모천　　만경창파 푸른 바다 날 저물어 가는데

將魚換酒柳橋邊장어환주유교변　　다리 옆에서 물고기를 술과 바꾸리.

客來問我興亡事객래문아흥망사　　나그네가 나에게 흥망의 일을 묻기에

笑指蘆花月一船소지노화월일선　　갈대꽃과 달빛 어린 배 한 척 웃으며 가리킨다.

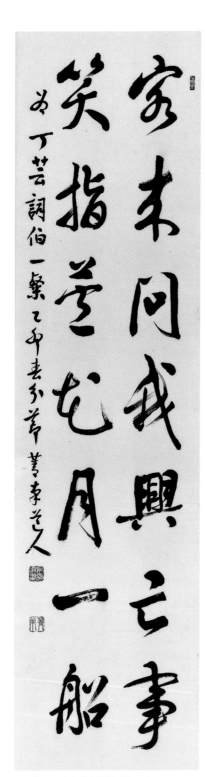

客來問我興亡事 객래문아흥망사
笑指蘆花月一船 소지노화월일선

爲 丁芸詞伯 一粲 위 정운사백 일찬
乙卯 春分節 을묘 춘분절
菁南道人 청남도인

나그네가 나에게 흥망의 일을 묻기에
갈대꽃과 달빛 어린 배 한 척 웃으며 가리킨다.

정운丁芸 사백詞伯이 한 번 웃으시라고 쓰다
을묘[1975]년 춘분절
청남도인

44. 청남 오제봉의 〈객래문아흥망사客來問我興亡事〉

내고 박생광

내고乃古 박생광朴生光(1904~1985)은 경상남도 진주에서 태어났다. 동학농민운동에 가담했던 부친이 전라북도 어드메에서 낯선 진주로 숨어들어 와 태어났다. 내고乃古는 우리말로 '예전 그대로'라는 뜻이다.

내고는 진주고등농림학교 재학 시절, 후일 조계종 제2대 종정을 역임하게 되는 청담靑潭 순호淳浩와 깊은 우정을 나누었다. 불교에 귀의할 마음으로 함께 옥천사玉泉寺로 들어갔다. 그러나 얼마 지나지 않아 그는 청담을 두고 홀로 나왔다. 술 생각을 견딜 수 없었기 때문이었다고 한다.

진주고등농림학교 때 그의 놀라운 재능을 알아본 일본인 선생의 배려로 1920년에 교토京都 다치카와미술학원立川酸雲美術學院에 유학하여 미술을 배웠다. 1923년에는 교토시립회화전문학교京都市立繪畵專門學校에 진학하였다. 그곳에서 '근대경도파近代京都派'의 기수인 다케우치 세이호竹內栖鳳, 무라카미 가가쿠村上華岳 등으로부터 고전과 근대 기법의 결합을 시도하는 신일본화新日本畵를 익혔다. 유학 중이던 1923년, 「조선미술전람회」(약칭 「선전鮮展」)에 처음 입선하면서 화단에 발을 들였다. 그리고 「일본미술원전」 등에 꾸준히 출품하는 등 주로 일본을 중심으로 활약하였다.

내고는 광복 후 효당 최범술이 주지로 있던 다솔사에 출입하면서 영남 지역을 거점으로 활동한 예술가들과 교류하게 되었다. 1967년 이후에는 서울로 올라와 홍익대학교와 경희대학교 등에 출강하기도 하였다. 1974년에는 다시 일본으로 건너가 「일본미술원전」의 원우가 되었고, 이듬해 도쿄에서 세 차례의 개인전을 열었다.

왜색풍의 그림이라는 비판에서 자유로울 수 없었던 그의 작품 세계는 1981년 백상기념관 개인전 이후 일대 전환점을 맞는다. 말년의 그는 불교·무속·민속을

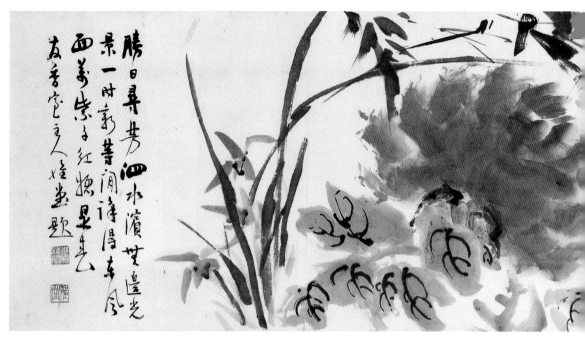

45. 내고 박생광이 그리고 유당 정현복이 화제를 쓴 화조도

넘나들며 전통적인 오방색(청靑·적赤·황黃·백白·흑黑)을 사용한 독창적인 채색 한국화의 시대를 열었다. 그의 대표작 〈명성황후〉, 〈전봉준〉은 그가 죽기 한두 해 전 40킬로그램도 안 되는 몸무게로 무려 3미터에 달하는 화폭 위를 기어다니며 그렸던 그림이다. 그는 전통 회화의 현대화를 완성했다는 재평가를 받고 있다.

유당 정현복

유당惟堂 정현복鄭鉉輻(1909~1973)의 본관은 초계草溪이다. 『한국민족문화대백과사전』 등에서 본관이 합천陜川으로 기록된 오류가 발견된다. 호는 유당惟堂·위재爲齋·상고헌尙古軒 등이다. 50대 이전에는 이름을 현복鉉福으로 쓰다 현복鉉輻으로 바꿨다.

癸卯歲계묘세 계묘〔1963〕년

乃古 寫내고 사 내고가 그리다

勝日尋芳泗水濱승일심방사수빈 좋은 날 꽃을 찾아 사수泗水 가에 왔더니

無邊光景一時新무변광경일시신 가없는 풍경 싱그럽기 그지없네.

等閒識得東風面등한식득동풍면 동풍이 불어와도 무심히 여겼는데

萬紫千紅總是春만자천홍총시춘 온갖 빛깔로 피어난 꽃으로 봄날이 완연하네.

友香室主人 惟堂 題우향실주인 우향실주인 유당이 화제를 쓰다
유당 제

젊은 시절 그는 고향 경남 합천에서 전남 구례로 이주하여 노사蘆沙 기정진奇正鎭의 학통을 이은 율계栗溪 정기鄭琦 문하에서 학문을 닦았다. 호남 지방에서의 학예 연찬으로 그는 강진·해남·완도 등에 서려 있는 공재恭齋 윤두서尹斗緒, 원교 이광사, 다산 정약용 등의 발자취를 따라 동국진체東國眞體의 필법을 익히고 그 맥을 이었다. 1936년「서화협회전람회」에서 입선하였으며, 광복 후「대한민국미술전람회」서예 부문에서 특선 등을 수상하였다.「대한민국미술전람회」추천작가·초대작가·심사위원 등으로 활약하였다.

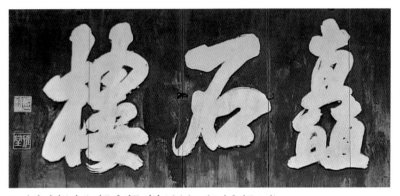

46. 유당 정현복이 쓴 진주 촉석루 현판 (경상남도 진주시 촉석루 소장)

그는 동국진체에 바탕을 둔 단아하면서도 자유분방한 행서와 초서를 즐겨 썼다. 영남 지방의 유서 깊은 건물과 사찰 등에 무척 많은 편액 글씨를 남겼는데, 그중에서 특히 촉석루矗石樓의 편액이 대표적인 역작으로 손꼽힌다. 2009년 경남도립미술관에서 그의 탄생 100주년을 기념하는 전시회가 열렸다. 세계적인 서예가 소헌紹軒 정도준鄭道準이 그의 아들이다.

내고 박생광과 유당 정현복의 합작도

이 작품(도판 45)은 내고 박생광이 그리고 유당 정현복이 화제를 쓴 희귀한 작품

이다. 이 작품의 화제로 쓴 시는 남송 시대의 사상가로 주자학의 창시자인 주자, 즉 주회의 시 「춘일春日」이다.

내고와 유당의 합작도는 이 작품을 제외하고 현재까지 진주교육대학교 등 2곳의 소장처가 확인된다. '우향실友香室'이라는 유당의 당호는 생소하다. '발향실友香室'이라고 썼는지도 모를 일이다. 영식令息 소헌 정도준을 비롯한 여러 분에게 문의를 했는데 모두 처음 보는 당호라고 한다.

유당 정현복이 쓴 우리 옛 시 10폭 병풍

제1폭(도판 47)은 을지문덕乙支文德이 지은 「수나라 장군 우중문에게與隋將于仲文」라는 제목의 시이다. 서기 612년 중국 수隋나라 양제煬帝가 대군을 이끌고 고구려를 침략하자, 을지문덕이 살수薩水에서 수나라 군대를 무찔러 대승하였다. 이 시는 이때 적장 우중문에게 준 것이다. 명明나라 장일규蔣一葵가 찬찬撰한 『요산당외기堯山堂外紀』에 이 내용이 전한다.

제2폭(도판 48)은 하서河西 김인후金麟厚가 다섯 살 때 지었다고 하는 「대보름날 밤上元夕」이라는 시이다. 조선 후기 문신 이유원李裕元이 엮은 『임하필기林下筆記』 제35권에 실려 있다.

제3폭(도판 49)은 퇴계退溪 이황李滉이 지은 「두릅木頭菜」이라는 제목의 시이다.

제4폭(도판 50)은 포은圃隱 정몽주鄭夢周의 시이다. 1439년(세종 21)에 간행한 『포은집』에 수록된 이 시의 제목은 「봄春」이다. 1478년(성종 9)에 편찬한 시문선집 『동문선』에는 「봄의 정취春興」로 기록되어 있다.

〔제1폭〕　神策究天文 신책구천문　　신기한 계책은 천문을 통달했고
　　　　　妙算窮地理 묘산궁지리　　묘한 꾀 땅의 이치를 꿰뚫었네.
　　　　　戰勝功旣高 전승공기고　　전쟁에 이겨 공이 이미 높았으니
　　　　　知足願云止 지족원운지　　만족함을 알고 그만둠이 어떠한가.

〔제2폭〕　高低隨地勢 고저수지세　　높고 낮음은 땅의 형세를 따르고
　　　　　早晚自天時 조만자천시　　이르고 늦음은 하늘의 시간에 달렸네.
　　　　　人言何足恤 인언하족휼　　남의 말에 어찌 다 근심하겠는가.
　　　　　明月本無私 명월본무사　　밝은 달은 본래 사사로움이 없는데.

神策究天文妙算窮地理
戰勝功既高知足願云止

高低隨地勢早晚自天時
人言何足恤明月本無私

〔제3폭〕 山上木頭菜산상목두채 　산에서 난 두릅
海中石首魚해중석수어 　바다에서 잡아 온 조기
桃花紅雨節도화홍우절 　복숭아 꽃비 흩날리는 계절에
飽喫臥看書포끽와간서 　배불리 먹고 누워 책을 읽는다.

〔제4폭〕 春雨細不滴춘우세부적 　봄비가 가늘어 방울 맺히지도 않고
夜中微有聲야중미유성 　희미한 소리만 한밤중에 들려오네.
雪盡南溪漲설진남계창 　눈 다 녹아 남쪽 시냇물이 불어났으니
草芽多少生초아다소생 　풀싹이 꽤나 돋아났을 테지.

山上木頭菜海中石首魚
甕花紅雨節饒喫卧看書

春雨細不滴夜中微有縠
雪盡南溪漲草芽多少生

[제5폭]　探藥忽迷路 채약홀미로　　약을 캐다 홀연 길을 잃었는데
　　　　千峯秋葉裏 천봉추엽리　　수많은 봉우리 단풍 속에 잠겼구나.
　　　　山僧汲水歸 산승급수귀　　산속 중이 물 길어 돌아가더니
　　　　林末茶烟起 임말다연기　　숲 끝자락에서 차 달이는 연기가 피어나네.

[제6폭]　水國龝光暮 수국추광모　　바닷가엔 가을빛 저물고
　　　　驚寒雁陣高 경한안진고　　추위에 놀란 기러기는 높이 무리지어 날아가네.
　　　　憂心輾轉夜 우심전전야　　근심에 쌓여 잠 못 드는 밤
　　　　殘月照弓刀 잔월조궁도　　새벽달이 활과 칼을 비추네.

採藥勿迷路 千峯秋葉重
山僧汲水歸 林末茶烟起

水國飄光暮 驚寒雁陣高
憂心轉輾夜 殘月照弓刀

51~52. 유남 정헌복의 우리 옛 시 10폭 병풍 중 제5~6폭 (오른쪽에서 왼쪽으로)

[제7폭]　秋風惟苦吟추풍유고음　　　가을바람에 괴로이 읊조리나니

世路少知音세로소지음　　　세상에 나를 알아주는 이 드물구나.

窓外三更雨창외삼경우　　　깊은 밤 창밖엔 밤비 내리는데

燈前萬里心등전만리심　　　등잔불 앞의 마음은 만 리 밖을 치닫네.

[제8폭]　曙色明樓角서색명루각　　　새벽빛 누각의 모서리를 비추고

春風着柳梢춘풍착류초　　　버드나무 가지엔 봄바람 불었네.

鷄人初報曉계인초보효　　　계인鷄人이 처음으로 새벽을 알리지만

已向寢門朝이향침문조　　　동궁은 임금님 침실寢室로 이미 문안을 가셨네.

秋風惟苦吟世路少知音窓外三更雨燈前萬里心

曙色明樓角春風著柳梢雞人初報曉已向寢門朝

請看千石鍾 청간천석종 　청컨대 천 섬들이 큰 종을 보라.

非大扣無聲 비대구무성 　크게 치지 않으면 소리가 나지 않는다.

萬古天王峯 만고천왕봉 　만고에 변함없는 천왕봉은

天鳴猶不鳴 천명유불명 　하늘이 울지언정 울지 않는다네.

空階下鳥雀 공계하조작 　빈 섬돌 아래엔 참새가 앉았고

無事畫掩門 무사주엄문 　할 일이 없으니 낮에도 문이 닫혔네.

靜中觀物理 정중관물리 　고요함 속에 세상 만물의 이치를 살피니

居室一乾坤 거실일건곤 　내가 사는 집이 하나의 건곤乾坤이네.

壬寅 小春日 임인 소춘일 　임인〔1962〕년 음력 10월

惟堂 鄭鉉輻 유당 정현복 　유당 정현복

請看千石鍾非大扣無聲

萬古天王峯天鳴猶不鳴

室階下鳥雀無事畫掩門

靜中觀物理居室一乾坤

壬寅小春日 逸遠鄭銖輔

제5폭(도판 51)은 율곡栗谷 이이李珥의 「산속에서山中」라는 제목의 시이다. 『율곡 선생전서栗谷先生全書』에 수록되어 있다.

제6폭(도판 52)은 충무공忠武公 이순신李舜臣의 「한산도에서 밤에 읊다閑山島夜 吟」라는 제목의 시이다. 『이충무공전서李忠武公全書』에 수록되어 있다.

제7폭(도판 53)은 통일신라 말기의 시인 고운孤雲 최치원崔致遠의 「가을밤 빗속 에서秋夜雨中」라는 제목의 시이다. 『고운집孤雲集』 제1권에 실려 있다. '惟유'가 '唯유'로, '世路세로'가 '擧世거세'로, '萬里心만리심'이 '萬古心만고심'으로 수록된 다른 판본板本도 있다.

제8폭(도판 54)은 김부식金富軾의 시 「동궁전에 부친 춘첩자東宮春帖子」이다. 『동 문선東文選』 19권에 수록되어 있다. 입춘이 되면 임금·왕비·태자의 궁에 축하 하는 시를 써서 붙였는데, 이것을 '춘첩자春帖子'라고 한다. '계인鷄人'은 당나 라 궁궐에서 새벽이 되면 소리를 질러 새벽을 알리던 사람을 말한다. 붉은 비단 수건을 쓰고 닭처럼 꾸민 탓에 '닭사람' 즉 계인鷄人이라고 일컬었다.

제9폭(도판 55)은 남명南冥 조식曺植의 시 「천왕봉天王峯」이다. 남명의 기상을 유 감없이 드러낸 시라는 평가를 받고 있다. 이 시는 '천왕봉'이라는 제목으로 알 려져 있으나, 남명의 문집 『남명집』에는 「덕산 시냇가 정자 기둥에 부침題 德山 溪亭柱」이라는 제목으로 수록되어 있다. 이 시의 세 번째 구절 "萬古天王峯만고 천왕봉"은 원문의 "爭似頭流山쟁사두류산"이 후대에 오면서 바뀐 것이다. 상촌象 村 신흠申欽의 문집 『상촌선생집』 제60권에도 수록되어 있으며, 성호星湖 이익 李瀷의 부탁으로 제자인 순암順菴 안정복安鼎福이 정리한 『성호사설유선星湖僿說 類選』 권10 시문편에도 수록되어 있다.

제10폭(도판 56)은 조선 후기의 학자이며 문신인 미수眉叟 허목許穆의 「빈 섬돌空 階」이라는 제목의 시이다. 미수는 남인의 영수로 송시열宋時烈과 대립하면서 조

선 후기 정계와 사상계를 이끌어 간 인물이다. 『미수기언』 권57에 「우언偶言」이
라는 제목으로 실려 있으며, 여기에는 첫 구절이 "空階鳥雀下공계조작하"로 되
어 있다.

憂心轉輾夜殘月照弓刀

秋風惟苦吟世路少知音
窓外三更雨燈前萬里心

鷄人初報曉已向寢門朝
曙色朙樓角春風著柳梢

請着千石鍾非大扣無聲
萬古天王峯天鳴猶不鳴

空階下鳥雀無事晝掩門
静中觀物理居室一乾坤

壬寅小春日 雅囑 鄭鉉輻

57. 유당 정현복의 우리 옛 시 10폭 병풍 (오른쪽에서 왼쪽으로)

神策究天文妙算窮地理
戰勝功既高知足願云止

高低隨地勢早晚自天時
人言何足恤明月本無私

山上木頭菜海中石首魚
甕花紅雨節飽喫卧看書

春雨細不滴夜中微有聲
雪盡南溪漲草芽多少生

採藥忽迷路千峯秋葉裏

운전 허민

운전芸田 허민許珉(1911~1967)은 전후 영남을 대표하는 화가이며 한학자이다. 경상남도 합천에서 부농의 아들로 태어나 영남의 거유 김황金榥에게서 한학을 배우고, 해강海岡 김규진金奎鎭과 이당以堂 김은호金殷鎬 등 거장의 문하에서 그림을 배웠다. 열두 살에 일본 지폐를 원본과 똑같이 그려 일본 주재소에 붙들려 간 일화로도 알 수 있듯이, 그는 그림에 천부적 재능을 타고났다.

그는 산수화나 화조화 등 전통적인 작품들을 제작하면서, 한편으로는 한국화의 현대화를 추구하였다. 뛰어난 한학 실력으로 『열하일기熱河日記』, 『동의보감東醫寶鑑』을 완역하기도 했다.

화조도

1967년 5월 21일 운전은 김원과 박정애의 결혼을 축하하며, 행복하게 잘살기를 바라는 기원을 담아 그림을 그려 보냈다(도판 59).

장미는 동양화에서 젊음과 청춘을 상징한다. 앞에서 썼듯이 참새는 '기쁨〔喜〕'을 의미한다. 한자로 참새는 '작雀'이며 까치는 '작鵲'이라고 쓰는데, 독음이 같아서 함께 쓰인다. 까치가 큰 새여서 조형적으로 어울리지 않는 까닭에 참새를 그렸다. 또한 노란 참새를 '황작黃雀'이라고 하는데, '황黃'자는 기쁘다는 뜻의 '환歡'과 중국식 발음이 비슷하여 기쁨의 의미가 더욱 강조된 것이다.

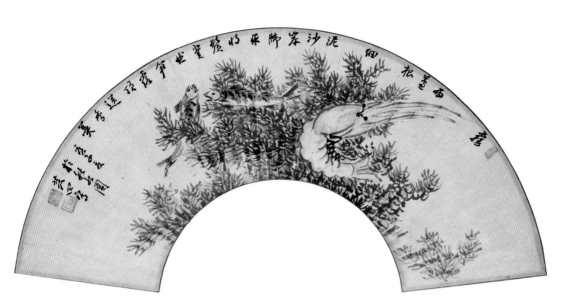

58. 운전 허민의 선면扇面 어해도魚蟹圖

霧雨蘆根細 무우노근세	안개비 내리면 갈대 뿌리 가늘고
泥沙岸脚平 이사안각평	진흙모래 쌓인 강기슭은 평평하기만 하네.
將鬚登曲筍 장빈등곡순	수염 부여잡고 구비진 대밭에 올라
露頂送香羹 로정송향갱	두건을 벗은 채 향기로운 죽순국거리를 보내리.
庚子 夏 경자 하	경자〔1960〕년 여름
於秋水園 어추수원	추수원에서
芸田 寫 운전 사	운전이 그리다

59. 운전 허민의 화조도

운전은 이 그림에서 장미 가시를 유독 길게 늘어뜨렸다. 인생의 선배로서 그는 결혼 생활이 기쁨 못지않게 가시밭길 같은 어려움을 전제로 한다는 것을 알려 주고 싶었을 것이다. 그 가시 아래로 수선화를 그렸다. 수선화는 봄을 상징하는 꽃이다.

추사 김정희는 유배 시절 제주도 지천에 널려 있는 수선화를 보면서 해배解配의 희망을 품었다. 그는 "맑고 깨끗한 옥쟁반을 받쳐 두고 어여쁜 황금 방을 품었구나藉玉盤之瑩潔 貯金屋之婷婷."라고 노래한 중국 청나라 호경(胡敬, 1769~1845)의 「수선화부」를 약간 변형시켜 「수선화부水仙花賦」를 썼다. 운전은 이 그림에서 결혼 생활이 늘 순탄하지만은 않지만, 그 끝에는 반드시 봄날처럼 따스한 행복이 있다는 것을 가르쳐 주고 싶었을 것이다.

운전 허민과 김원의 모친 김모니카 여사의 묵연은 김원에게 또 이렇게 이어졌다.

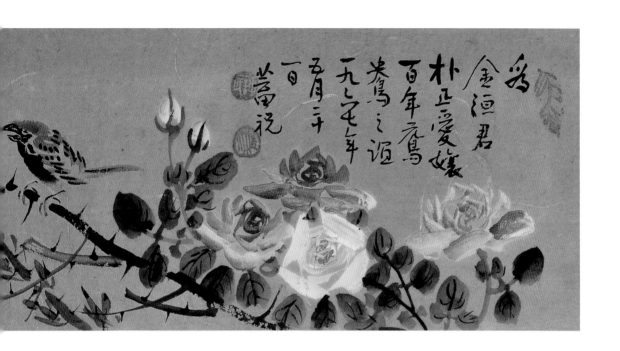

爲 金洹君 朴正愛孃위 김원군 박정애양

百年鴛鴦之誼백년원앙지의

一九六七年 五月 二十一日일구육칠년 오월 이십일일

芸田 祝운전 축

김원 군과 박정애 양이

백 년 동안 원앙처럼 도타운 정으로 살아가길 기원하며

1967년 5월 21일

운전이 축원함

60. 운전 허민의 〈조사백제채운간朝辭白帝彩雲間〉

〈조사백제채운간朝辭白帝彩雲間〉

운전은 그가 세상을 떠난 해인 1967년, 노구의 기력을 다 쏟아부어 완성한 한 폭의 초서 작품(도판 60)에 김모니카를 향한 고마운 마음을 담았다.

이 글은 당나라 시인 이백李白의 시「아침 일찍 백제성을 떠나며早發白帝城」이다. 이백은 야랑夜郎이라는 곳으로 유배되어 가던 도중에 백제성白帝城에 이르러 사면되었다는 소식을 듣게 된다. 이에 이백은 가던 길을 되돌려 강릉江陵으로 돌아가며 이 시를 지었다.

백제성은 사천성 기주夔州 동쪽 백제산白帝山 위에 있는 산성이다. 강릉은 호북성胡北省 형주荊州에 위치한 강릉현江陵縣을 말한다. 백제성에서 강릉까지는 양자강揚子江 물길로 약 300킬로미터 거리이다.

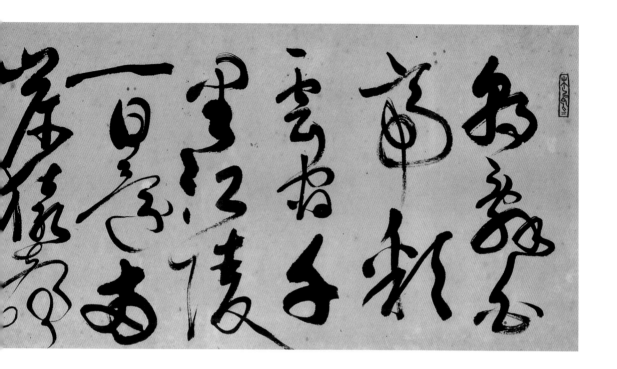

朝辭白帝彩雲間 조사백제채운간

千里江陵一日還 천리강릉일일환

兩岸猿聲啼不住 양안원성제부주

輕舟已過萬重山 경주이과만중산

爲 金牟尼迦女史 法眼正之 위 김모니가여사 법안정지

丁未 暮春 정미 모춘 芸田 운전

아침에 색 구름 낀 백제성을 떠나

천리 강릉길 하루 만에 돌아왔네.

강 양쪽 언덕에서 원숭이는 끝없이 울어 쌓는데

작은 배는 이미 만 겹 산을 지나왔구나.

김모니카 여사께서 시혜로운 안목으로 살펴주시길.

정미〔1967〕년 늦봄, 운전

청사 안광석

청사晴斯 안광석安光碩(1917~2004)의 자는 장지藏之, 호는 청사이며, 본명은 안병업安秉業이다. 그는 일제 징용을 피하기 위해 1938년 동래 범어사 하동산河東山 큰스님을 은사로 출가하였다. 이후 글씨 쓰고 나무에 새기는 그의 재능을 눈여겨본 하동산의 소개로 하동산의 외삼촌 위창 오세창의 문하에서 수학하게 되었다.

안광석의 호 청사는 원래 '晴簑'로, '갠 날 도롱이를 걸친 사람'이라는 뜻이다. 이를 향허香虛 스님이란 분이 '晴斯'로 바꿔 주었다고 한다. 그는 자신의 호를 '晴簑'로 쓰기도 했고, 또한 '晴斯'로도 썼다.

그는 1952년 환속하여 중국 갑골문甲骨文의 대가인 동작빈董作賓에게서 갑골문을 배웠다. 그리고 조지겸趙之謙·제백석齊白石·오창석吳昌碩 등 청대 전각 거장들의 필의筆意와 도법刀法의 바탕 위에 자신만의 심미안적 안목을 얹어 한국 전각사의 큰 획을 그었다.

선면扇面 전서篆書

1960년 입추를 3일 지난 날, 청사는 옹방강翁方綱의 칠언시 등을 단아한 전서로 써내려 간 선면扇面 작품(도판 61)을 손수 가지고 김모니카를 방문하였다.

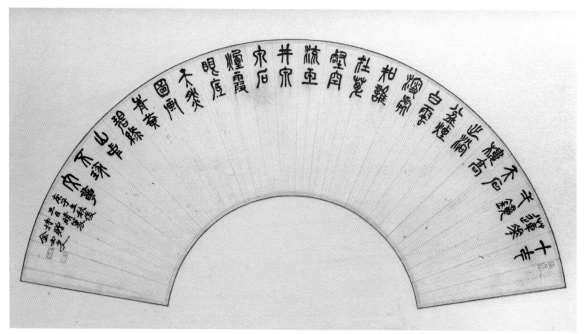

61. 청사 안광석의 선면扇面 전서篆書

十丈蓮花弌鏡天 십장연화일경천 열 길 연꽃 한 하늘에 담겼고

石樓高出浴盆煙 석루고출욕분연 돌 누각 우뚝 솟은 곳 목욕터는 안개에 잠겼네.

白雲深處知誰在 백운심처지수재 흰 구름 깊은 곳엔 누가 사는가.

萬壑空流玉井泉 만학공류옥정천 온갖 골짜기 그냥 흘러 옥 우물 이루네.

泉石烟霞 천석연하 시내와 바위, 안개와 노을

眼底天然圖畵 안저천연도화 눈 아래로 자연스런 그림이 펼쳐지네.

靑黃碧綠 청황벽록 청색, 황색, 짙은 녹색 어우러진 산속에는

山中不琢文章 산중불탁문장 문장을 갈고닦을 일이 없다네.

庚子 立秋 後 三日 경자 입추 후 삼일 경자〔1960〕년 입추 후 3일

晴簑 持贈 金女史 청사 지증 김여사 청사가 김 여사께 직접 가지고 와서 드리다

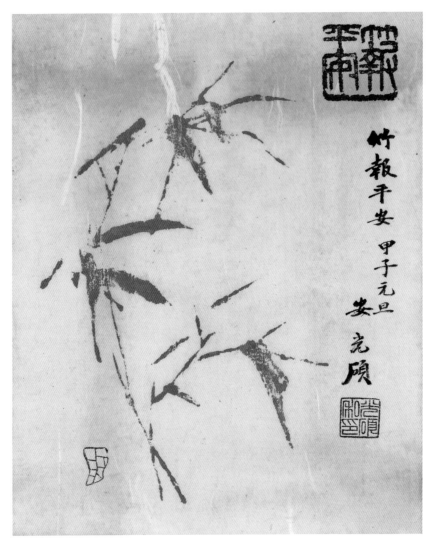

62. 청사 안광석의 〈대나무〉

竹報平安죽보평안	대나무가 평안을 알리다.
甲子元旦갑자원단	갑자〔1984〕년 설날 아침
安光碩안광석	안광석

不改其樂 불개기락

庚申 六月 경신 유월
安石 作 안석 작

그 즐거움을 바꾸지 않는다.

경신〔1980〕년 6월
안석 새기다

63. 청사 안광석이 방망이에 새긴 글씨

방망이에 새긴 글씨

『논어』「옹야雍也」에 공자는 그가 가장 아끼는 제자 안회顔回에 대하여 이렇게 말했다.

어질도다, 안회여. 한 그릇 밥과 한 표주박 물을 마시며 누항에 사는 것을 보통 사람들은 근심하며 견뎌 내지 못하는데, 안회는 그것을 즐거움으로 여기고 바꾸려 하지 않았구나. 어질도다, 안회여賢哉 回也 一簞食 一瓢飮 在陋巷 人不堪其憂 回也 不改其樂 賢哉 回也

방망이에 새긴 글씨(도판 63)의 구절은 이 글에서 인용한 것이다.

'안석安石'은 청사 안광석의 별칭으로, 청사의 작품에서 종종 발견된다.

금석문 金石文

'금석문'은 중국 은나라 시대 이후 청동기나 와당, 비석 등에 새겨진 그림이나 글씨를 일컫는 말이다.

청동기에는 다양한 종류의 종鐘, 솥(정鼎), 술단지(준尊), 제기(이彝), 술통(유卣), 술잔(작爵), 큰 제기(궤簋), 쟁반(반盤), 술잔(가斝) 등이 있다. 이 외에도 악기나 무기 등 여러 종류의 청동기가 있다. 이들은 종정鐘鼎으로 통칭되고 있다.

여기에 전국시대의 것으로 추정되는 석고石鼓, 진나라 이후의 비석, 한대漢代의 와당 등을 아울러 '금석문金石文'이라고 한다.

금석문은 중국 초기의 문자 시대에 대한 가장 정확한 역사적 사료로, 한자의 기본적인 형태와 변천 과정을 밝히고 당대의 생활상과 문화를 이해하는 데 중요한 역할을 한다.

1 준尊: 준은 술그릇이다. 여기서는 제례의식에 쓰는 용도로 제작되었던 청동그릇을 지칭한다.
2 유卣: 제사에 쓰이는 귀한 술병이다.
3 정호丁琥: 고무래(곡식을 그러모으고 펴거나, 밭의 흙을 고르거나 아궁이의 재를 긁어모으는 데에 쓰는 丁자 모양의 기구)모양의 옥그릇이다. 정호가 제사祭祀 이름이라는 뜻도 있다.
4 준이尊彝: 중국 고대의 예기禮器로 육준六尊과 육이六彝를 말한다. 육준은 사준犧尊·상준象尊·착준著尊·호준壺尊·태준太尊·산준山尊이며, 육이는 계이雞彝·조이鳥彝·황이黃彝·호이虎彝·유이蜼彝·가이斝彝이다. 술을 담는 그릇을 준尊, 울창주鬱鬯酒를 담는 것을 이彝라고 하는 설도 있다.

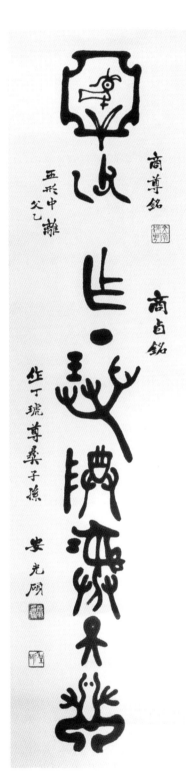

商 尊銘상 준명
亞形中 離父乙아형중 리부을

商 卣銘상 유명
作丁琥 尊彝 子孫작정호 준이 자손

安光碩안광석

상商나라 준尊[1]에 새겨진 글자,
'亞' 형태 속에 '이부을離父乙'을 새겼다.

상商나라 유卣[2]에 새겨진 글자,
정호丁琥[3] 준이尊彝[4]의 자손을 일으키다.

안광석

64. 청사 안광석이 쓴, 술그릇·술병에 새긴 글씨

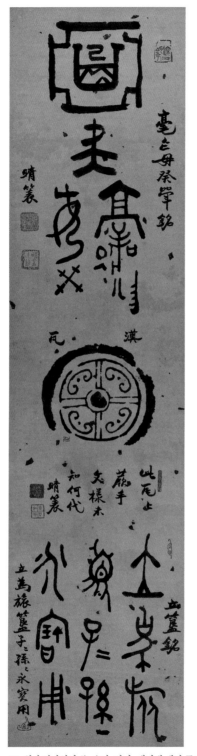

毫乍母癸 斝銘호사모계 가명

漢瓦한와

此瓦作蕨手文樣 未知何代차와작궐수문양 미지하대

立簋銘입궤명

立爲旅簋 子子孫孫 永寶用입위려궤 자자손손 영보용

호사모계毫乍母癸 가斝[1]에 새긴 명銘

한漢나라 와당

이 와당에는 궐수문蕨手文[2]을 새겼다. 어느
시대 것인지는 알지 못한다.

입궤立簋[3]에 새긴 명銘

옮기기 위해 세울 수 있게 만든 제기로, 자손
대대로 영원히 보배로 삼는다.

1 가斝: 옥玉 등으로 만든 술잔이다.
2 궐수문蕨手文: 고사리 모양으로 여러 겹의 선이 돌려진
 무늬를 말한다.
3 입궤立簋: '궤簋'는 제기祭器 이름으로, '입궤'는 세워
 놓기 위한 제기이다.

65. 청사 안광석이 쓴, 술잔·와당·제기에 새긴 글씨

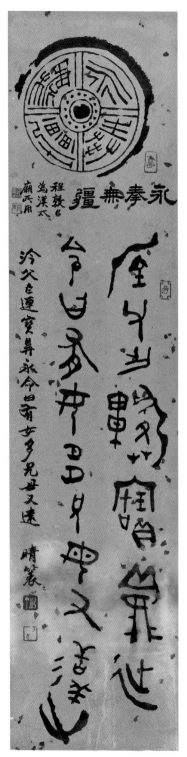

永奉無疆 영봉무강

程敦 以爲漢太廟 所用 정돈 이위한태묘 소용

岑父作連寶鼎永命曰有如多兄母又遠 잠보작
연보정 영명왈 유여다형모우원

晴簑 청사

영원히 끝없이 받들리라.
정돈程敦은 한나라 태묘太廟에 쓴 것으로 여겼다.

잠보岑父가 새긴 연보정連寶鼎의 영명永命에 이
르기를, "유여다형모우원有如多兄母又遠"이라
하였다.

청사

66. 청사 안광석이 쓴, 한나라 대묘에 새긴 글씨

이 작품(도판 65)은 중국 한漢나라의 기와(瓦當와당)에 새겨진 글자, 즉 와당문瓦當文을 옮겨 쓴 것이다. 한나라의 와당문은 은殷·주周나라 시대에 청동기 위에 새긴 종정문鍾鼎文에 영향을 많이 받았다. 이러한 글씨는 갑골문甲骨文에서 유래된 것으로 회화적 요소를 다분히 포함한다. 글씨의 연원을 살펴 글씨의 본질을 탐구하고 옛 필의를 구현하기 위하여, 예로부터 서예가들은 종정문·와당문을 모티브로 한 작품을 많이 제작하였다.

이 작품에 나오는 '정돈程敦'은 진한秦漢 시대의 와당문자瓦當文字를 정리한 청나라의 저명한 서법가書法家이다. '영명永命'은 장수를 비는 글이다.

김원에게 새겨 준 도장

청사는 김원에게 여러 개의 도장을 새겨 주었다. 이 도장(도판 67~68)은 그중의 두 점이다. 도장의 글씨는 『채근담茱根譚』에서 인용된 것이다.

> 일이 적은 것보다 더한 복이 없고, 마음 쓸 일이 많은 것보다 더한 재앙은 없다. 일에 시달려 본 사람만이 일의 적음이 복됨을 알고, 평온한 마음을 가진 사람이어야 비로소 마음 쓸 일 많은 것이 화가 됨을 알리라福莫福於少事 禍莫禍於多心 唯苦事者 方知少事之爲福 唯平心者 始知多心之爲禍.

청사는 김원의 장래를 내다보기라도 한 것처럼 『채근담茱根譚』의 구절을 빌려 가르침을 도장으로 전했다. 그러나 김원은 산수傘壽의 나이에도 불구하고 여전히 일에 파묻혀 마음 쓰면서 살고 있다.

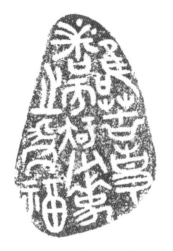

67~68. 청사 안광석이 김원에게 새겨 준 도장

〔왼쪽〕　唯苦事者 方知少事之爲福_{유고사자 방지소사지위복}
〔오른쪽〕　唯平心者 始知多心之爲禍_{유평심자 시지다심지위화}

일에 시달려 본 사람만이 일의 적음이 복됨을 알고,
평온한 마음을 가진 사람이어야 비로소 마음 쓸 일 많은 것이 화가 됨을
알리라.

청당 김명제

청당靑堂 김명제金明濟(1922~1992)는 전라남도 순천에서 태어나 순천 출신 독립운동가 이영민李榮珉에게서 한문과 서예를 배웠다. 20대 후반 남농南農 허건許楗에게서 산수화를 배웠으며, 남농의 3대 제자로 일컬어진다. 30대에는 월전月田 장우성張遇聖에게서 화조도를 사사師事하였다. 청당은 1946년 목포 남화연구원을 설립하였다. 1960년 「대한민국미술전람회」(약칭 「국전」)에서 대상인 문교부장관상을 비롯하여 특선 등을 잇달아 수상하였으며, 「국전」 초대작가와 심사위원을 역임하였다.

이 그림 화제시(도판 69)의 원작자는 중국의 오창석吳昌碩이다. 오창석은 중국의 대표적인 근대서화가로 우리나라 서화가들에게 많은 영향을 미쳤다.

청당은 1967년부터 부산과 광주, 오사카 등지에서 여러 차례 개인전을 열었다. 이 그림은 청당의 부산 전시회에서 김모니카가 구입한 것이다. 당시 서화 작품의 가격은 무척 비쌌다. 1960년대 후반에 전시회를 열 정도의 인지도가 있는 서화가의 작품을 구입하는 일은 재력이 넉넉한 집안에서도 쉬운 일이 아니었다.

지금의 미술시장에서 100만 원을 넘기 어려운 해강海岡 김규진金奎鎭, 관재貫齋 이도영李道榮 등 근대 서화가의 그림 가격은, 현존하는 1971년의 경매 자료에 의하면 5만~10만 원 대에 형성되어 있다. 당시에는 드물었던 대졸 학력의 직장인이 몇 달 월급을 고스란히 모아야 살 수 있는 고가였다. 1971년 서울 여의도 시범아파트의 분양가는 평균 450만 원이었다. 1974년 서울 잠실 시영아파트의 분양가는 230만~250만 원이었다. 1974년 경매 자료에 의하면, 오원 장승업의 영모도翎毛圖 8폭 병풍의 경매 시작가始作價는 285만 원이었다. 당시 서울의 인기 아파트 분양가와 맞먹을 정도였다. 부동산 가격은 차치하고, 오늘날 미술시장에서 오원 장승업의 영모도 8폭 병풍 가격은 1억~2억 원 정도에 형성되어 있다.

花垂明珠滴香露화수명주적향로

葉張翠蓋團春風엽장취개단춘풍

一九六九年 己酉 初冬일구육구년 기유 초동

雲水山房主人 靑堂 寫生운수산방주인 청당사생

옥구슬 꽃에 드리워 향기로운 이슬로 맺혔고

잎은 푸른 양산을 펴서 따뜻한 봄바람 일으키네.

1969년 기유己酉 초겨울

운수산방주인雲水山房主人 청당靑堂이 그리나

69. 청당 김명제의 그림 회제 세부

산남 김동길

김동길金東吉(1928~2022)은 일제강점기 평안남도 맹산에서 태어났다. 본관은 풍천豊川, 아호雅號는 산남山南이다. 1946년 6월 월남하여 연희대학교 영어영문학과를 나왔고 미국 보스턴대학교에서 철학박사 학위를 받았다. 귀국 후에는 시민사회단체 운동에 헌신하였다. 1974년 민청학련 사건에 학생 운동권의 배후 조종자로 기소되어 징역을 살았으며, 1980년 김대중 내란 음모 사건에 연루되어 옥고를 치르는 등 이른바 '정치교수'로 불리며 학원 자유화와 민주화 운동에 앞장섰다. 그는 시인·저술가·방송인 겸 대학교수로 연세대 부총장, 조선일보사 논설고문, 국회의원, 신민당 대표최고위원을 거쳐 자유민주연합 상임고문을 지냈다. 김옥길 전前 이화여대 총장이 그의 친누나이다.

이 시(도판 70)는 시선詩仙으로 일컬어지는 중국 당나라의 시인 이백이 '스스로 묻고 스스로 답하는' 형식으로 자신의 뜻을 읊은 것이다. 「산중문답山中問答」이라는 제목으로 『이태백집李太白集』 19권에 실려 있다. 그러나 송宋나라 채정손蔡正孫이 펴낸 『시림광기詩林廣記』와 명明나라 종성鍾惺·담원춘譚元春이 당시唐詩를 정리한 『당시귀唐詩歸』에는 모두 「답산중속인答山中俗人」이라는 제목으로 실려 있다.

김원과 이명희 신세계 회장은 초등학교 때 한 반 친구로 만나 평생 가깝게 지냈다. 김원은 이명희 회장의 집에서 열린 신년회에서 김동길 선생을 만났다. 김동길 선생은 처음 보는 김원을 무척 반가워하며 즉석에서 이 시를 써서 김원에게 주었다. 김동길 선생의 친필 붓글씨는 참으로 희귀하게 보는 것이다. 그는 우리 현대사의 치열했던 격동의 현장에서 온갖 파란 풍파를 맨몸으로 버텨 낸 인물이다. 여든일곱의 노장이 익을 대로 익은 손으로 무심하게 툭툭 던져 놓은 글씨는 마치 선필仙筆인 듯 오묘하기만 하다.

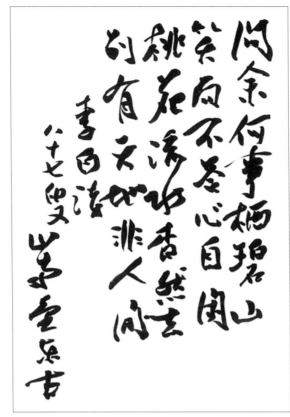

70~71. 산남 김동길의 글씨

金洹 님김원 님

問余何事棲碧山문여하사서벽산
笑而不答心自閑소이부답심자한
桃花流水杳然去도화류수묘연거
別有天地非人間별유천지비인간

八十七叟팔십칠수
山南 金東吉산남 김동길

김원 님

무슨 까닭으로 청산에 사느냐고 묻는다면
웃기만 할 뿐 답을 못 해도 마음 절로 한가하리.
복숭아 꽃잎이 시냇물 따라 아득히 흘러가는 곳
새로운 세계가 펼쳐지리니 인간 세상은 아니리라.

여든일곱 살 노인
산남 김동길

여든, 나무를 심다

예술품의 가치는 전통적인 미적 가치와 예술사적 가치에 의하여 결정된다. 전통적인 미적 가치는 그 작품이 주는 아름다움과 감동을 말한다. 예술사적 가치는 사회적 역학성을 포함한 역사성과 독창성, 작가의 명성, 기술적 성숙도 등을 아우른다. 여기에 작가의 철학이 온새미로 녹아 있어야 하는 것은 더 말할 나위가 없다.

그런데 오늘날 미술시장에서는 예술적 가치보다 경제적 가치가 우선한다. 예술품의 가치가 구매를 결정하는 절대적 척도가 되지는 못하는 반면에 '가격'이 '가치'를 한참 추월하고 있다. 그리고 예술품의 가격은 '비싸거나, 유명하거나, 허영심을 충족시키는' 방향으로 형성되기도 한다. 현대 미술시장은 "문짝이 잘 맞으면 마세라티Maserati가 아니다."라는 말을 들으며 '마세라티'는 구입하고, "하루 종일 신나게 타고 다니면 정비 공장에 1주일 세워 놔야 한다."는 악평을 뻔히 듣고서도 '페라리Ferrari'를 사는 수퍼카 시장과도 묘하게 닮았다.

유명인, 이른바 '셀럽celebrity'이 구매 영향력을 행사하는 밴드웨건효과bandwagon effect(편승 효과)가 미술시장의 새로운 트렌드로 자리를 차지하게 된 일은 그리 놀랍지도 않다. 언제부턴가 젊은 층이 오로지 투자를 목적으로 무리하게 자금을 끌어모아 미술품을 구입하는 현상이 번져나고 있다. 이런 유행들은 미술시장의 장기적인 안목에서 볼 때 마냥 두 손 들고 반기기만 할 일은 아니다.

건축가 김원은 지금도 미술품을 사고 있다. 그의 컬렉션은 주로 미술시장에서 이미 한물간 것으로 선고가 내려진 서예 작품과 한국화에 머물고 있다. 그렇다고 해서 그가 무슨 억하심정抑何心情으로 현대미술과 현대 예술가에 등을 돌리고 있는 건 아니다.

김원은 경기중·고교에 재학하던 시절, 저 유명한 서양화가 박상옥朴商玉, 조각가 김경승金景承을 비롯하여 윤영자尹英子, 최경한崔景漢, 김찬식金燦植 등 우리나라의 기라성 같은 서양화가·조각가들을 선생님으로 모시고 미술 수업을 받

았다. 또 그가 속한 미술반에서는 지금 미술시장에서 손꼽히는 김종학·이만익 등 쟁쟁한 선배들이 드나들며 미술과 조각을 지도하였다. 그래서 그의 서재에는 선배 김종학·이만익 등의 그림도 몇 점 있다. 그는, 지금은 세상을 떠난 화가 김점선과 이성적인 관계는 절대로 아닌, 묘한 인연을 오랫동안 유지했고, 그의 작품을 소장하고 있다. 두주불사斗酒不辭에 유주무량有酒無量 경지를 구가했던 추상화가 이두식李斗植과는 술판의 맞상대로 돈독한 우정을 쌓았다. 또한 이런저런 인연으로 이경성李慶成, 백남준白南準 등 한국 현대미술의 중심에서 활동한 여러 서양화가·조각가의 작품들을 그의 애장품 목록에 올려놓고 있다. 그러나 그의 인문학적 소양과 예술적 영감에 큰 영향을 끼친 것은 무엇보다 서예 작품과 한국화였다. 고미술 애호가인 아버지, 전후 척박한 예술계에서 가난한 예술가의 후원자를 자처한 어머니의 마음은 아름다운 유산이 되어 고스란히 김원에게 유전되었다.

학창 시절, 소설가 장용학張龍鶴, 문학평론가·언론인 이어령李御寧 같은 당시 국어 선생님들의 수업 시간이 참으로 귀한 시간이었다고 김원은 회고한다. 특히 이어령은 일주일에 두 권의 독후감을 강요하는 수업으로 악명이 높았지만, 김원은 자신의 엄청난 독서량이 이러한 선생님들 덕분이라고 지금도 존경하고 있다. 그는 특히 경기고 선배인 정성근鄭性根 선생님의 한문 시간을 좋아했다. 무엇보다 한문에서 배우는 고전의 정신이 그를 사로잡았다.

그는 언젠가 "건축은 예술이 아닌 이데올로기"라고 썼다. 그리고 건축은 "사상의 표현이며 이상의 실현"이라고 정의하였다. 부모님의 아름다운 유산과 걸출한 선생님들의 가르침이 이렇게 한데 어우러져서 김원에게 인문학적 사유의 바탕이 되었다고 해도 틀림없을 것이다.

중국 속담에 "쉰 살에는 집을 짓지 않고, 예순 살에는 나무를 심지 않으며, 일흔 살에는 옷을 만들지 않는다五十不造屋 六十不種樹 七十不做衣."는 말이 있다. 중국 청나라 때 문인 증정매曾廷枚가 쓴 『고언한담古諺閑譚』에 나온다. 그러나 지

금도 현역으로 활동하고 있는 노건축가는 여든의 나이에도 아름다운 건물을 짓고 조경을 한다. '건축가는 멋쟁이'여야 한다는 확고한 신념으로 살아온 그는 오늘도 그의 패션을 고민하고 있다.

조선 후기의 문신 황흠黃欽은 육조의 판서를 두루 지내고 80세가 되어 고향으로 돌아갔다. 그는 어느 날 종을 시켜 밤나무를 심게 했다. 이웃 사람들이 모두 혀를 차며 비웃었다. 그러나 황흠은 10년 후에도 건강하게 살았고, 그때 심은 밤나무에 풍성하게 열린 밤을 땄다. 이 이야기는 조선 후기 문인 송천松泉 심재沈鋅가 저술한 필기잡록『송천필담松泉筆譚』에『여든 살에 나무를 심다八十種樹』라는 제목으로 수록되어 있다.

영원한 현역 건축가 김원은 이 여든의 나이에 또 무슨 나무를 심고 싶을까.

심향 박승무

심향深香 박승무朴勝武(1893~1980)는 1913년 조선서화미술회 강습소에 입학하여 심전 안중식, 소림 조석진 등으로부터 그림을 배웠으며,「서화협회전람회」와「조선미술전람회」등에 출품하였다. 해방 이후 제1, 2, 3회「대한민국미술전람회」(약칭「국전」)에 추천작가로 참가하였고, 제4회「국전」에서 초대작가로 선정되기도 했지만, 그 이후로는「국전」의 문제점을 이유로 출품하지 않았다. 그는 설경산수雪景山水, 춘경산수春景山水 등을 잘 그려 명성이 높다. 우리나라 근대 6대 화가 중 한 사람으로 손꼽힌다.

선면 산수화

심향은 설경 그림으로 유명하다. 이 작품(도판 73)에 심향의 전형적인 화풍을 볼수 있다. 이 설경은 무더운 여름의 절정인 하짓날에 그린 것이다. 심향은 아마 설경으로 더위를 식혀 보려고 한 것이 아닐까. 심향의 해학과 풍류를 만나게 된다.

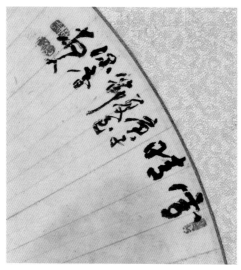

72. 도판 73의 화제 세부

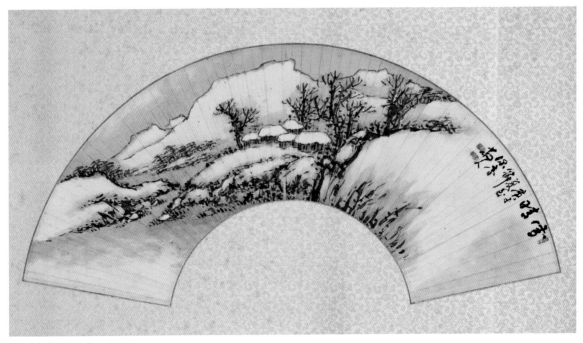

73. 심향 박승무의 선면 산수화

雪晴설청 눈이 갠 날

庚子 夏至節경자 하지절 경자〔1960〕년 하지夏至에
深香散人심향산인 심향산인

산수화

이 그림(도판 75)에서 화제로 쓰인 글은 당나라 시인 오융吳融의 시 「부춘富春」의 일부이다. 여기서 '수송산영水送山迎'은 '물을 보내고 산을 맞이한다'는 뜻으로, 흘러가는 대로 경치가 바뀜을 의미한다. '부춘富春'은 동한東漢의 현사賢士 엄광嚴光이 동문수학한 광무제의 부름에 마지못해 조정에 나아갔다가 벼슬을 버리고 은거隱居한 곳이다. 『후한서後漢書』 「엄광열전嚴光列傳」에 나온다. 중국 원나라 때 유명한 학자인 황공망黃公望(1269~1354)도 한때 이곳에 은거했다가 저 유명한 〈부춘산거도富春山居圖〉를 그렸다.

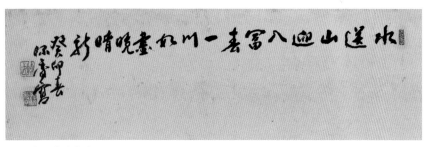

74. 도판 75의 화제 세부

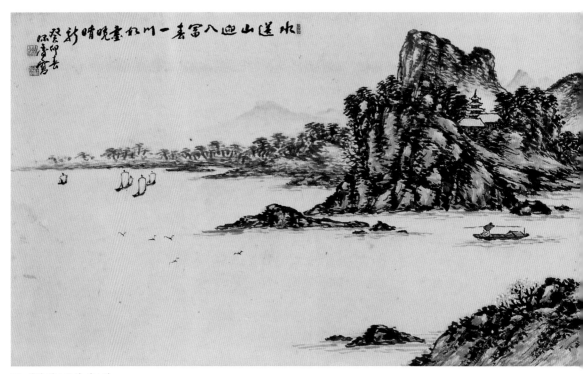

75. 심향 박승무의 산수화

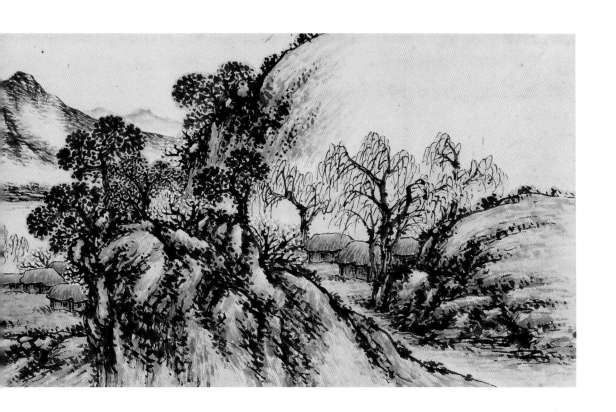

水送山迎入富春 수송산영입부춘
一川如画晚晴新 일천여화만청신

癸卯 春 계묘춘
深香 寫 심향사

물을 보내고 산을 맞이하며 부춘에 드니
해 질 녘 한 줄기 시냇물은 그림처럼 맑고
 깨끗하네.

계묘[1963]년 봄
심향 그리다

남룡 김용구

남룡南龍 김용구金容九(1907~1982)는 전라남도를 대표하는 서예가 중 한 사람이다. 1929년 광주학생독립운동의 핵심 사건인 광주고보 2차 동맹휴학을 주동하여 수감되면서 광주고보를 중퇴하고, 일본에 건너가 성진토목건축전문학교를 졸업하였다. 이후 건축가의 길을 걸었다.

1934년 서예에 입문하여 석재石齋 서병오徐丙五, 해강 김규진, 설주雪舟 송운회宋運會, 의재 허백련, 소전素筌 손재형孫在馨 등 대가들을 사사하였다. 1956년 무등산 춘설헌을 건립하였다. 자연스럽고 개성이 있는 글씨를 썼으며, 화엄사 대웅전, 지리산 벽송사, 송광사 박물관 등에 그의 작품이 있다. 지금은 그의 제자들이 현대 남도 서맥書脈의 한 축을 이루고 있다.

이 작품(도판 76)은, 중국 당나라 시인 양휘지楊徽之의 시「요융의 산방에 유숙하며留宿廖融山齋」에 나오는 구절을 쓴 것이다. 시가 좋아서 옮겨 풀이해 본다.

清和春尚在 청화춘상재	음력 4월에도 봄은 여전한데
歡醉日何長 환취일하장	기쁘게 취하니 해는 어찌 이리도 길까.
谷鳥隨柯轉 곡조수가전	골짜기에는 새가 나뭇가지를 희롱하고
庭花奪酒香 정화탈주향	뜰에 핀 꽃이 술 향기를 빼앗네.

76. 남룡 김용구의 〈花奪酒香화탈주향〉

花奪酒香화탈주향 꽃이 술 향기를 빼앗네.

時 丙辰 秋시 병진 추 병진〔1976〕년 가을
南龍 金容九남룡 김용구 남룡 김용구

강암 송성용

강암剛菴 송성용宋成鏞(1913~1999)은 호남을 대표하는 서예가이자 유학자로, 한국 서예사에서 독자적 경지를 이루었다. 강암의 부친 유재裕齋 송기면宋基冕은 조선 후기의 성리학자 간재艮齋 전우田愚의 제자이다. 강암은 부친의 영향으로 일찍이 한학漢學에 입문하여 문리文理를 터득하였다. 서예가로서 전·예·해·행·초 5체 서법書法에 능통하였으며, 사군자·소나무·파초·괴석 등 다양한 소재의 문인화에도 일가를 이루었다. 또한 민족의식이 강한 유학자로 평생 보발保髮과 한복을 지키며 살면서 전라도를 중심으로 걸출한 제자들을 많이 양성하였다. 〈호남제일문〉, 〈내장산내장사〉, 〈토함산석굴암〉 등 호남을 비롯한 전국 각지에 수천여 점의 비문과 현판을 남겼다.

이 작품(도판 77)에 쓰인 글은 중국 당唐나라 시인 가도賈島의 시이다. 가도는 과거에 낙방하여 승려로 지내다가 당대 대문호 한유韓愈에게 시의 재능을 인정받고 환속하여 지방 관리로 일생을 마쳤다.

'우지愚地'는 손주항孫周恒의 호이다. 손주항은 전라북도 출신의 정치인으로 전라북도를 기반으로 정치활동을 하였으며 몇 차례 국회의원을 지냈다. '대아大雅'는 서로 나이가 비슷한 친구나 문인 사이에 상대를 존중하여 쓰는 칭호이다. 아촉雅囑은 부탁을 받아서 썼다는 의미이다.

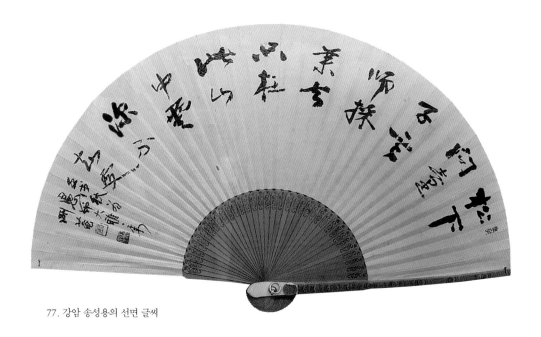

77. 강암 송성용의 선면 글씨

松下問童子 송하문동자

소나무 아래에서 동자에게 물으니,

言師採藥去 언사채약거

"선생님은 약초 캐러 가셨는데

只在此山中 지재차산중

지금 이 산속에 계시긴 하지만

雲深不知處 운심부지처

구름이 깊어 어디 계신지 알 수 없어요." 한다.

壬戌 秋 임술 추

임술〔1982〕년 가을

爲 愚地大雅 雅屬 위 우지대아 아촉

우지愚地 대아大雅의 부탁을 받들어 쓰다

剛菴 강암

강암

심경 박세원

심경心耕 박세원朴世元(1922~1999)은 1922년 평안남도 개천군에서 태어나 서울대학교 미술부 회화과를 졸업하였다. 서울대학교 미술대학 교수, 서울대학교 미술대학 학장 등을 역임하며 후배 양성에 힘쓰는 한편, 예술의 전당, 국립현대미술관 등에서 여러 차례 전시회를 가졌다. 1984년 국민훈장모란장, 1997년 보관문화훈장, 2001년 제6회 가톨릭미술상 등을 수상하였다.

이 작품(도판 78)의 화제로 쓰인 시구는 중국 원나라 화가 황공망의 「왕마힐춘계포어도王摩詰春溪捕魚圖」라는 제목의 시 일부이다. 왕마힐王摩詰은 당나라 시인이며 화가이자 문신이었던 왕유王維이다. 마힐摩詰은 그의 자字이다. 당대에 그는 '시를 쓰는 부처[詩佛]'로 불리었으며, 추사 김정희를 비롯한 이른바 '추사파'를 위시하여 조선의 문인들에게 큰 영향을 끼쳤다. '국화 피는 가을날'이라는 뜻의 '국추菊秋'는 음력 9월을 지칭한다.

1977년경, 심경 박세원의 아들이 서울대학교에 입학하게 되었다. 시류에 영합하지 못하는 심경의 꼿꼿한 성품 탓에 심경의 집안은 당시 경제적으로 어려웠다. 넉넉하지 못한 형편에 등록금 때문에 노심초사하고 있다는 소문을 듣게 된 김원은 선뜻 대학 등록금을 보내드렸다. 이에 심경의 부인은 고마운 마음으로 심경 몰래 이 작품을 김원에게 보내왔다. 이 작품은 이런 애틋한 사연을 품고 있어서 더욱더 아름답다.

78. 심경 박세원의 산수화

我識扁舟垂釣人 아식편주수조인
舊家江南紅葉村 구가강남홍엽촌

一九七六 丙辰 菊秋 雨囱時 일구칠육 병진 국추 우창시
心耕山人 寫 拜記 심경산인 사 병기

조각배 위 낚시를 드리운 이를 나는 안다네.
그 옛집이 강남의 단풍 우거진 마을에 있네.

1976 병진년, '국화 피는 가을날' 비 오는 창 아래에서
심경산인이 그리고 쓰다

남정藍丁 박노수朴魯壽(1927~2013)는 가학으로 한문과 서예를 익혔다. 1946년 서울대학교 예술대학 미술학부 제1회화과의 첫 입학생으로 김용준金瑢俊·이상 범·노수현·장우성에게서 그림을 배웠다.

1952년 부산 피란지에서 열린 제1회 국전에서 최고상인 문교부장관상, 1953년 제2회「국전」에서 특선으로 국무총리상을 받는 등 1981년 마지막 국전까지 한 번도 빠지지 않고 참여하였다. 특히 제4회「국전」에서는 동양화부 최초로 대통령상을 받았다. 이화여대, 서울대 교수를 역임하고 전업 작가의 길로 들어선 남정은 대담한 구도와 독특한 준법皴法을 사용한 추상적 회화를 통해 독자적인 화풍을 형성하였다. 동양적인 선묘線描를 바탕으로 한 신선한 색채감각과 격조 높은 정신세계를 그의 작품 속에 담았다.

2013년 종로구립으로 박노수미술관이 개관하였다.

79. 도판 80의 화제 세부

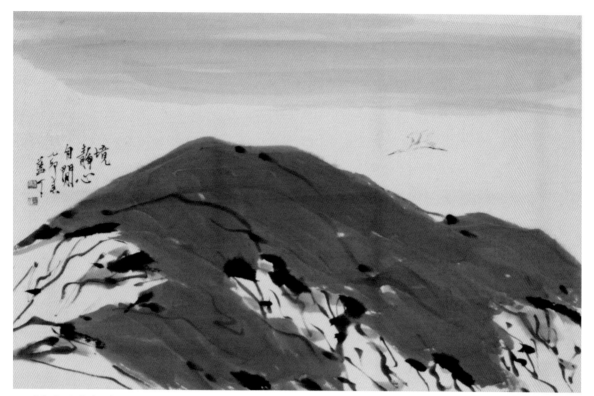

80. 남정 박노수의 산수화

境靜心自閒 경정심자한　　사방이 고요하니 마음은 절로 한가하다.

乙卯 春 을묘 춘　　을묘〔1975〕년 봄

藍丁 남정　　남정

아산雅山 조방원趙邦元(1927~2014)은 '남종 문인화의 마지막 거장'으로 불린다. 남농 허건의 제자이다. 그럼에도 불구하고 그는 남농의 화풍에서 벗어나 독창적이면서 유현한 수묵산수화水墨山水畵를 개척해 낸 것으로 평가받고 있다.

그는 짙고 선명한 먹빛으로 남도의 구성진 자연과 그 속에서 살아가는 사람들의 정신을 화폭에 담았다. 일찍이 그는 "남도의 전통 소리와 춤에 영향을 받아 예술의 길을 걸었고, 노자老子와 장자莊子, 팔대산인八大山人과 한산寒山의 사상에 심취하며 그림을 그려 왔다."고 밝혔다.

국전 문교부장관상과 특선 등 화려한 수상 경력이 있다.

81. 아산 조방원의 산수화 8폭 병풍

제1폭(도판 82)은 육유陸遊의 시「매화梅花」를 쓴 것이다. 육유는 남송南宋 시대의 문신으로 애국시인이자 사학자이다. 자는 무관務觀, 호는 방옹放翁이다. 저서로 『검남시고劍南詩稿』, 『남당서南唐書』 등이 있으며, 조선의 시풍에 크게 영향을 미쳤다.

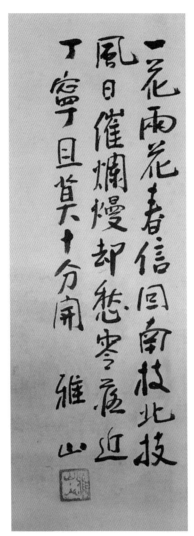

82. 아산 조방원의 산수화 8폭 중 제1폭 세부

[제1폭] 一花兩花春信回 일화량화춘신회 꽃 한 송이 두 송이 봄소식 전하고
　　　　南枝北枝風日催 남지북지풍일최 이 가지 저 가지 해와 바람이 꽃을
　　　　　　　　　　　　　　　　　　　　　재촉한다.

　　　　爛慢却愁零落近 난만각수영락근 흐드러지게 피고 나면 금방 시들까
　　　　　　　　　　　　　　　　　　　　　걱정이니
　　　　丁寧且莫十分開 정녕차막십분개 당부컨대 한꺼번에 다 피우지는 말게나.

　　　　雅山 아산 아산

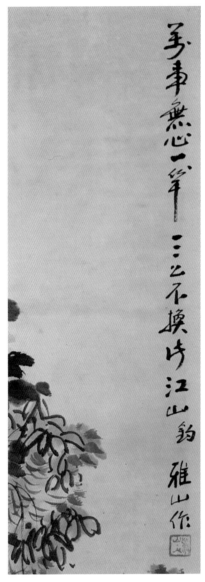

83. 아산 조방원의 산수화 8폭 중 제2폭 세부

〔제2폭〕　萬事無心一釣竿_{만사무심일조간}　　온갖 일에 마음 비우고 낚싯대 하나 드리우니

　　　　三公不換此江山_{삼공불환차강산}　　삼공의 자리로도 이 강산과 바꿀 수 없네.

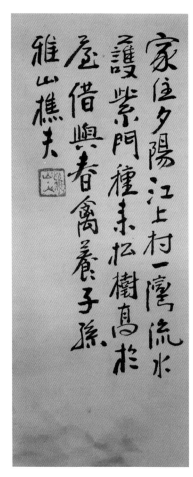

84. 아산 조방원의 산수화 8폭 중 제3폭 세부

[제3폭] 家住夕陽江上村 가주석양강상촌 황혼 지는 강변에 집이 있는데
一灣流水護柴門 일만류수호시문 한 구비 흐르는 물 사립문을 둘렀네.
種來松樹高於屋 종래송수고어옥 심어 놓은 소나무는 지붕 위로 우뚝 솟아
借與春禽養子孫 차여춘금양자손 봄새가 새끼를 기르도록 가지를 내어
　　　　　　　　　　　　　　　　　　　주었네.

　　　　　雅山樵夫 아산초부 　　　　　아산초부

[제4폭] 雅山 寫 아산 사 　　　　아산이 그리다

[제5폭] 雅山 寫 아산사 　　　　아산이 그리다

제2폭(도판 83)은 중국 송宋나라 대복고戴復古의 「조대釣臺」라는 제목의 시이다. 대복고는 사詞 작가로 자는 식지式之이고, 호는 석병石屏이다. 육유陸游에게 시를 배웠으며 평생 벼슬하지 않고 강호에서 학문에 전념했다. 이 시의 뒷구절은 다음과 같다.

平生誤識劉文叔평생오식유문숙　　　평생 유문숙劉文叔〔한나라 광무제〕을 잘못 알고
　　　　　　　　　　　　　　　　지낸 탓에

惹起虛名滿世間야기허명만세간　　　헛된 이름만 세상 가득 드러내었네.

이 시는 『석병시집石屏詩集』에 수록되어 있다.

제3폭(도판 84)은 화제로 중국 송나라 시인 섭원소(葉元素, ?~1382?)의 시 「봄날, 강가에 살다春日江居」를 썼다. 원문의 '紫'는 '柴'의 오류이다.

제6폭(도판 85)은 중국 당나라 시인 백거이白居易의 시 「향산에서 더위를 피하며 지은 절구 2수香山暑二絶」의 두 번째 시이다. '남여籃輿'는 대를 엮어서 만든 가마이다. 도연명이 평소 다리에 병이 있어 제자 한 사람과 두 아들에게 남여를 메게 하고는 가는 곳마다 흔연히 술을 마셨다는 일화는 유명하다. 백거이는 「장한가長恨歌」, 「비파행琵琶行」 등 많은 시를 지었다. 만년에는 술과 거문고를 벗 삼아 유유자적하며 불교佛敎에 심취하였다.

제7폭(도판 86)의 '고사高士'는 고결高潔한 선비 또는 세속을 떠나 수양하는 신선 같은 인물을 말한다.

제8폭(도판 87)은 청나라 시인이자 문학가인 심덕잠沈德潛의 칠언절구 시 「서산에서 매화를 찾다西山探梅」 중 세 번째 시이다. '휴각携却'에서 '却'은 완료의 뜻인 '了'로 읽었다.

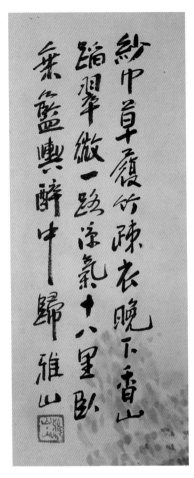

85. 아산 조방원의 산수화 8폭 중 제6폭 세부

〔제6폭〕　紗巾草履竹疎衣 사건초리죽소의　　　얇은 두건에 짚신 신고 등배자를 걸친 뒤
　　　　　晚下香山蹈翠微 만하향산도취미　　　해 지는 향산의 푸른 숲길 걸었네.
　　　　　一路涼氣十八里 일로양기십팔리　　　서늘한 십팔 리 길을 걷고
　　　　　臥乘籃輿醉中歸 와승남여취중귀　　　남여籃輿 위에 앉아서 잠든 채로
　　　　　　　　　　　　　　　　　　　　　　　돌아왔네.

　　　　　　　　雅山 아산　　　　　　　　　　아산

〔제7폭〕　高士對月 고사대월　　　　　　　고사高士가 달을 마주하다.

　　　　　松韻莊主人 雅山 송운장주인 아산　　송운장주인 아산

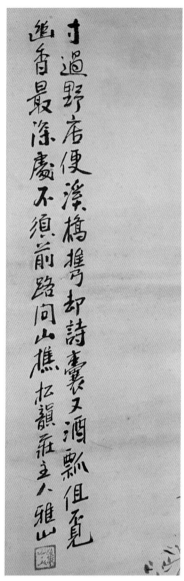

86. 아산 조방원의 산수화 8폭 중 제8폭 세부

[제8폭]　才過野店便溪橋 재과야점편계교
　　　　　携却詩囊又酒瓢 휴각시낭우주표
　　　　　但覺幽香最深處 단멱유향최심처
　　　　　不須前路問山樵 불수전로문산초

시골 주막 지나 시내 다리에서 쉬네.
시 보따리와 한 표주박 술을 들고 왔다네.
다만 향기 그윽한 깊은 곳을 찾을 뿐인데
나무꾼에게 길을 물어 무엇 하리.

　　　　　松韻莊主人 雅山 송운장주인 아산

송운장주인 아산

동포東圃 이상훈李祥薰(1927~2004)은 전라북도 전주에서 태어나 소재昭齋 이상
길李相吉을 사사하였다.「국전」에 일곱 차례 입선하였으며,「백양회 공모전」두
차례 특선,「한국전시미술대상전」초대작가상 등을 수상했다. 한국미술작가협
의 회장, 서화작가협회 한국화 분과위원을 역임하였다.

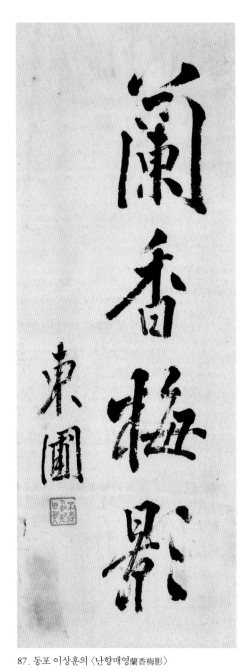

蘭香梅影난향매영

東圃동포

난의 향기, 매화 그림자

동포

87. 동포 이상훈의 〈난향매영蘭香梅影〉

유산 민경갑

유산酉山 민경갑閔庚甲(1933~2018)은 민족 정서가 짙은 독자적 회화 양식을 통해 한국화 발전에 크게 기여한 '채색한국화'의 거장이다. 그는 1956년 서울대학교 미술대학 재학 중에 「국전」 특선으로 화단에 등장하여 이후 세 차례 「국전」에서 특선을 수상하였으며, 1972~79년 「국전」 초대작가 및 심사위원을 역임했다. 프랑스·중국·브라질 등 세계 각국에서 개인전을 열었다. 2004년 대한민국 예술원상, 2007년 제7회 자랑스러운 한국인 대상을 수상했다.

한국 문화의 계승자를 자부한 그는 구상과 비구상을 포함한 다양하고 역동적인 화법으로 본인만의 독창적인 한국화 양식을 개척했다. 특히 이 그림(도판 89)처럼 아름답고 웅장하면서 모던한 산 그림은 민경갑의 대표적 화풍이 녹아 있는 작품이다.

'여월如月'은 '음력 2월'을 지칭한다. '가돈탑佳敦塔'은 '가든타워Garden Tower'를 음역音譯하여 쓴 것이다. 런던London을 륜돈倫敦, 홍콩의 네이슨 로드Nathan Road를 미돈도彌敦道로 쓰는 것과 같은 경우이다. 당시 민경갑의 작업실이 서울 종로구 운니동 가든타워 10층에 위치했다.

88. 도판 89의 화제 세부

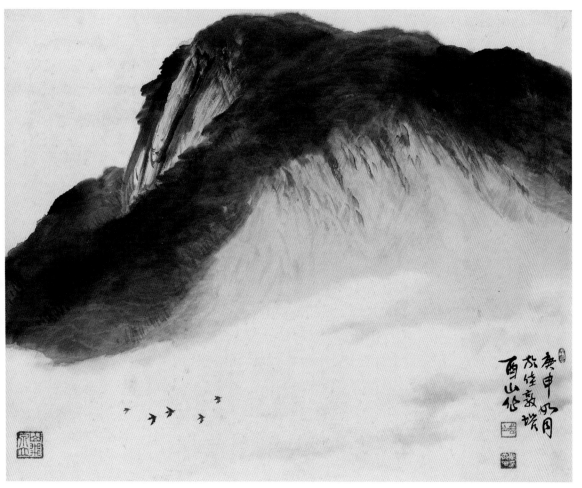

89. 유산 민경갑의 산수화

庚申 如月 경신 여월	경신〔1980〕년 여월如月
於佳敦塔 어가돈탑	가돈탑佳敦塔에서
酉山 作 유산 작	유산 그리다

희재希哉 문장호文章浩(1938~2014)는 전라남도 나주에서 태어났다. 어릴 때 한학자이며 명필이었던 조부 율산栗山 문창규文昌圭로부터 글씨와 한학을 배웠다. 19세가 되던 1957년부터 목재 허행면에게서 산수화의 기초를 다지고, 무등산 춘설헌春雪軒으로 들어가 의재 허백련 문하에서 남종화南宗畵를 익혔다. 「국전」에 출품하여 두 차례 특선, 열여섯 차례 입선을 하였으며, 「국전」 추천작가·초대작가를 역임하였다. 그의 작품은 전통 남종화의 필법과 정신을 바탕으로 독창적인 회화 세계를 구축했다는 평을 받는다. 조선대학교와 전남대학교에서 후학을 양성하였다.

이 작품(도판 90)의 화제는 중국 명明나라 때의 화가·서예가·학자인 문징명文徵明의 〈방방호 그림方方壺畫〉에서 인용하였다. '방방호'는 각이 진 네모난 항아리를 일컫는다. 시의 전문을 옮겨 본다.

煙沈密樹蒼山暝 연침밀수창산명
波捲長空白鳥回 파권장공백조회
細雨斜風蓑笠具 세우사풍사립구
釣船何事却歸來 조선하사각귀래

안개 내려앉은 울창한 숲 푸른 산은 어둑하고
파도 걷힌 먼 하늘엔 흰 물새 돌아오네.
가랑비 비낀 바람 도롱이에 삿갓 쓰고
고깃배는 무슨 일로 돌아가지 않는가.

그림의 화제에서는 '조선釣船'을 '조옹釣翁'으로 바꿔 썼다.

90. 희재 문장호의 산수화

釣翁何事却歸來조옹하사각귀래 고기 낚는 저 늙은이는 무슨 일로 돌아가지 않는가.

希哉人희재인 희재인

이산 장태상

이산耳山 장태상張泰相은 풍수학자이다. 동방대학원대학교 교수, 공주대학교 동양학과 겸임교수를 역임하고 있다.

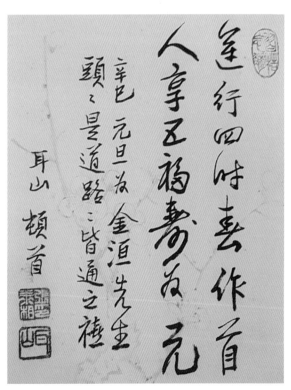

91. 이산 장태상의 〈운행사시춘작수運行四時春作首〉

運行四時春作首 운행사시춘작수

人享五福壽爲元 인향오복수위원

辛巳 元旦 신사 원단

爲 金洹 先生 頭頭是道 路路皆通之禧 위 김원 선생
　두두시도 로로개통지희

耳山 頓首 이산 돈수

사계절 운행은 봄이 우선이고
사람이 누리는 오복 중에는 장수長壽가 으뜸이다.

신사〔2001〕년 설날 아침
김원 선생님의 말씀과 행동이 모두 도道로 통하고,
가는 곳마다 형통한 기쁨을 누리시길 바랍니다.

이산이 머리 숙여 올립니다

"군자불기君子不器"는 공자의 말이다. "군자는 그릇처럼 한 가지 쓰임새에 국한되지 않고 체體와 용用을 두루 갖춘 사람이다."라는 뜻이다.『논어』「위정爲政」에 나온다.

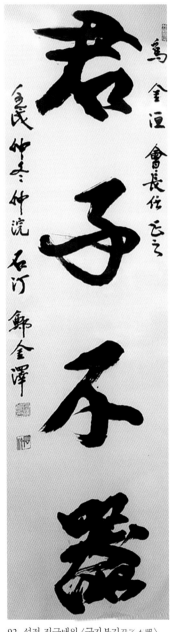

爲 金洹 會長任 正之 위 김원 회장임 정지

君子不器 군자불기

壬戌 仲冬 中浣 石汀 鄭金澤 임술 중동 중완 석정 정금택

김원 회장님께서 바로잡아 주시길.

군자불기

임술〔1982〕년 음력 11월 준순 석정 정금택

92. 석정 정금택의 〈군자 불기君子不器〉

장강 김인화

장강長江 김인화金仁華(1942~)는 전라남도 영암 출신의 한국화가이다. 「국전」 및 「대전」(「대한민국미술대전」의 약칭)에서 여러 차례 수상하였다. 서울·광주·진주 등지에서 12회의 개인전을 열었다.

이 작품(도판 93)의 화제는 중국 송宋나라 대복고의 시 「조대釣臺」에서 한 구절을 인용한 것이다. 이 시는 앞서 아산 조방원의 '산수 병풍'에서 언급하였다.

93. 장강 김인화의 산수화

三公不換此江山 삼공불환차강산

癸亥之秋節 德林墨香處 계해지추절 덕림묵향처

長江 장강

삼공의 자리로도 이 강산과 바꿀 수 없네.

계해〔1983〕년 덕림德林의 묵향이 피어나 는 곳에서

장강

장세간

장세간張世簡(장스젠, 1926~2009)은 중국 근현대 전통화가이다. 화조도의 거장으로 칭화대학교 등 여러 곳에서 제자를 양성하였다. 1994년 중앙문화역사연구소 사서로 임용되었으며, 중국예술가협회 회원, 중국 서화통신대학 중국 회화과 이사, 해협서예협회 이사, 국제문인·화가협회 이사를 역임했다.

이 책에서 소개하는 유일한 중국 작가의 작품으로, 그림의 품격과 시서詩書의 내용이 뛰어나 포함시켰다. 화제로 쓰인 시는 출처를 찾을 수가 없다. 작가의 자작시로 여겨진다.

김원은 국내 굴지의 대기업 그룹 회장의 주택을 설계한 적이 있다. 이 주택이 완공되었을 때 그 그룹 회장은 크게 만족하였다.

그는 감사의 표시로 자신의 중국 출장길에 부탁할 일이 있으면 서슴지 말고 얘기하라고 하였다. 김원은 장세간의 그림을 청하였고, 이 그림(도판94)을 받았다.

幾朶芙蕖出穢坭 기타부거출예니　　몇 송이 연꽃 진흙 속에서 피었네.

採蓮人遠夢時稀 채련인원몽시희　　연을 캐는 이 멀리 있고 꿈 같은 시절은 아득하여라.

颶風吹樹搖暮岬 표풍취수요모초　　회오리바람 불어 해 질 녘 풀을 흔들면

團葉呈珠負晚霓 단엽정주부만예　　둥근 잎 구슬 빚어 저녁 무지개 비추네.

高節亭亭以更苦 고절정정이갱고　　높은 절개는 괴로움 속에도 꿋꿋하고

超凡耿耿直難移 초범경경직난이　　예사롭지 않은 곧음은 변함을 싫어하네.

沙平幾發潮來去 사평기발조래거　　평평한 모래 위로 파도는 얼마나 잦았을까.

風雨池邊伏草萋 풍우지변복초처　　비바람 몰아친 못가에 무성하게 누웠네.

辛未 春月 신미 춘월　　신미〔1991〕년 봄

張世簡 畵于北京 장세간 화우북경　　북경에서 장세간이 그리다

현판에 담은 마음

현판은 문 위나 벽에 거는 나무판을 통칭하는 말이다. 유리 액자가 없었던 예전에는 선택의 여지 없이 글씨나 그림을 나무판에 쓰고 그리거나 칼로 새겨서 현판을 제작했다. 그래서 현판은 대부분 글씨에 국한되었다. 잘 다듬어진 나무판 위에 글씨를 직접 쓰거나, 쓴 글씨를 음각 또는 양각으로 새겼다. 종이에 쓴 글씨를 나무에 붙여 놓고 조각하기도 하였다. 귀중한 글씨인 경우에는 원본 위에 비치는 종이를 얹어 글씨의 윤곽선을 정교히 그린 다음 그 종이를 나무판에 밀착하여 제작하기도 하였다. 이런 방식을 '쌍구법雙鉤法'이라고 한다.

현판에는 집의 이름〔堂號〕 등을 새겨 집의 높은 곳에 거는 '편액扁額', 기둥에 거는 '주련柱聯', 건물의 안팎 여기저기에 거는 '시문판詩文板' 등이 있다. 여기서 편액의 액額은 '이마'라는 뜻으로, 건물 앞부분 높은 곳을 뜻하는 글자이다.

현판은 건물의 명칭과 용도, 역사와 문화적 배경을 담고 있을 뿐 아니라 당대 명필의 글씨를 감상할 수 있는 예술적 가치를 지니고 있다. 다만 나무에 새기는 과정에서 원본의 필세筆勢와 필의筆意를 온전히 옮길 수 없는 기술적 문제와 반복된 모각模刻으로 인한 원형의 훼손은 어쩔 수 없는 한계로 남는다. 현대에는 유리 액자가 보편화되어 원본 자체를 담을 수 있게 되면서 이러한 문제가 어느 정도 해결되었다.

김원은 우리 건축물에서 한 부분을 차지하고 있는 현판에 대하여 이렇게 썼다.

서양 건축에서는 고정된 벽면에 그림을 그렸다. 그래서 그림들은 건물에 일체가 되었다. 우리에게는 그런 벽이 없으므로 따로 그려서 창이나 문이나 벽의 여백에 걸었다. 동양의 독특한 예술 장르인 글씨도 마찬가지였다. 횡액橫額이건 현판懸板이건 주련柱聯이건, 들보 위나 문짝 좌우의 남는 벽에 따로 그려 걸었다.

그는 또 우리 건물의 현판에는 "사상과 철학, 주장과 희구, 지향과 성찰 같은 의지들이 담겼다."고 썼다. 그리고 권선과 징악, 고사와 전설을 아우른 이름을

95. 추사 김정희가 쓴 봉은사 현판 〈판전板殿〉 (서울시 강남구 봉은사 소장)

짓고 의미를 찾아 현판을 거는 일은 그 의미가 건물에 내재되기를 기원하는 '철학적 행위'라고 규정하였다. 그는 한국 고건축이 품고 있는 사상에 몰두하고 심혈을 기울여 『한국의 고건축』 사진집을 펴낸 적이 있다. 그런 그에게 현판은 평생에 걸친 화두였다.

우리나라 서예사를 통해 최고의 걸작으로 손꼽히는 현판은 봉은사奉恩寺의 경판을 지키고 있는 추사 김정희의 현판 글씨 〈판전板殿〉이다. 추사에게 서법이 추구하는 절대 가치는 방경方勁(모나며 굳셈)·고졸古拙(예스럽고 졸박함)한 경지의 전한前漢 시대 예서隸書를 구현하는 것이었다. 추사는 이를 '법고창신法古創新'(옛것을 본받아 새로운 것을 창조함)이라고 했다. 추사는 그 신산한 제주 유배 생활 동안 그의 천재성 위에 완하삼백구비腕下三百九碑(팔뚝 아래 309개의 비문을 갖춤)를 더하고, 꾸준한 연찬研鑽으로 전혀 새로운 문자 구조를 창조해 내었다. 그 결정체가 바로 이 〈판전〉의 글씨라고 할 수 있다. 추사는 일체의 사상과 지식, 세속적인 현란한 기교로부터 벗어나, 어린아이처럼 붓 가는 대로 이 편액을 썼다. 그의 예술혼이 천진난만天眞爛漫한 동치童穉의 세계로 회귀하여 마침내 〈판전〉 글씨에서 종착점에 다다른 것이다.

노자는 『도덕경道德經』에서 이렇게 말했다.

大直若屈 대직약굴	아주 똑바른 것은 굽은 듯하고
大巧若拙 대교약졸	매우 훌륭한 기교는 서툰 듯하며
大辯若訥 대변약눌	무척 훌륭한 말은 어눌한 듯하다.
躁勝寒 靜勝熱 조승한 정승열	움직임은 한기를, 고요함은 열기를 이기니
淸靜爲天下正 청정위천하정	맑고 고요함이 세상을 바르게 한다.

김원은 일찍이 추사의 〈판전〉에 대해 이렇게 썼다.

칠십노과병중작七十老果病中作이라는 낙관을 보면 그의 몰년沒年에 쓴 것이고⋯ 병중에 썼다고 밝힌 점이 보는 이의 마음을 아프게 한다. 그 고졸한 글씨는 진실로 대교약졸大巧若拙의 극치다.

김원의 컬렉션에는 유독 현판이 많다. 그중에서 특히 추사의 현판에 집착하고 있다. 추사의 현판은 예로부터 찾는 이가 많았던 탓에 전해 오는 것은 대부분 추사의 글씨를 여기저기서 집자集字하여 만든 현판을 모각한 것이거나, 아니면 원판의 거듭된 복각품復刻品이다. 모각과 복각을 수없이 반복하다 보니 그중에는 글씨의 원형을 거의 알아볼 수 없을 정도로 기괴한 형태로 남아 전하는 것이 많다. 그렇게 보면, 김원이 소장하고 있는 추사의 현판은 모각이나 복각 여부를 떠나 글씨의 형태가 온전히 남아 있는 명품들이다.

〈시장인가柴丈人家〉

이 편액(도판 97)의 원본은 1956년 12월, 국립중앙박물관에서 열린 「완당 김정희 선생 100주기 추념 유작전람회」에 '전시목록 39번. 유복렬劉復烈 소장'으로 출품되었다. 당시 목록에는 '시柴'를 '재栽'로 알고 잘못 표기하였다. 이 편액 글씨 중 '시柴'자는 중국 청나라 고애길顧藹吉이 한대漢代부터 위진남북조魏晉南北朝 시기까지의 비문에 나온 예서隸書를 성조聲調와 운韻에 따라 정리한 책 『예변隸辨』에도 그대로 실려 있는 글씨이다.

1959년 3월 6일 자 『조선일보』 4면 기사에는 이 편액이 "정학연丁學淵 선생에게 서기書寄(써서 준) 한 것"(도판 96의 붉은색 선 부분)이라고 실려 있다. 유산酉山 정학연丁學淵(1783~1859)은 다산 정약용의 첫째 아들이다. 그는 추사와 동갑내기인 아우 운포耘逋 정학유丁學游(1786~1855)와 더불어 추사의 평생지기로 지냈다.

추사를 연구하는 권위 있는 기관과 연구자들도 지금은 이 편액의 존재조차 알지 못하고 있다. 게다가 원본의 소재는 현재 확인되지 않고 있다.

'시장인柴丈人'은 명말청초 때의 학자이며 서화가인 공현龔賢의 호號이다. 공현은 중국 곤산昆山 사람이다. 자字는 반천半千·야유野遺, 호는 시장인柴丈人·곤산인崑山人·반묘半畝 등을 썼다. 금릉金陵에 옮겨 살면서 시문서화詩文書畫로 생활한 금릉팔가金陵八家의 영수領首로 꼽힌다. 시장인 공현은 이덕무李德懋의 『청장관전서靑莊館全書』「뇌뢰낙락서磊磊落落書」등 조선의 문집에도 등장한다.

이 편액은 추사가 명말청초에 복벽復辟(명나라 시절의 부활) 운동을 한 공현을 기려서 쓴 것으로

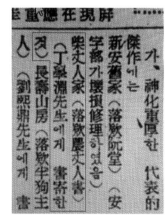

96. 「조선일보」 1959년 3월 6일 자 4면 기사

보인다. 추사가 유산 정학연을 공현과 필적할 만한 서화가라고 생각해서 써 준 것으로 추측할 뿐이다.

김원은 중학교 때 여름방학을 맞아 부산의 집에 왔다가 이 편액을 발견하였다. 당시 미술에 한창 빠져 있던 그는 이 낡고 초라한 모습의 편액이 안쓰러워 꼼꼼하게 글씨에 색깔을 입혔다. 당연히 어머니로부터 호된 꾸지람을 들을 수밖에 없었다. 그런데 지금 이 편액을 보면 중학생 김원의 덧칠이 참 절묘했다는 생각이 들기도 한다. 그렇다고 해서 그가 문화재 훼손의 혐의에서 벗어난 것은 아니다.

〈인풍고경仁風古境〉

'인풍仁風'은 지방 수령의 선정善政을 비유할 때 쓰는 표현이다. 이 편액(도판 98)은 추사가 지방의 수령으로 가는 어느 지인에게 써 주었을 것으로 보인다.

중국 동진東晉 시대, 당대 최고의 시인 중 한 사람인 사안謝安이 지방 관리로 부임하는 원굉袁宏에게 부채 하나를 선물하였다. 이에 원굉은 "어진 바람을 불러 일으켜 저 백성들을 위로하겠다當奉揚仁風 慰彼黎庶."라고 대답하였다고 한다. '인풍고경仁風古境'은 이 고사에서 유래되었다. 『진서晉書』「문원열전文苑列傳」 '원굉'에 나온다.

다음에 나오는 편액 〈담박명지澹泊明志〉와 더불어 이러한 형태의 편액은 대부분 일제강점기에 제작된 것이다.

97. 추사 김정희의 〈시장인가柴丈人家〉

柴丈人家시장인가　　　시장인柴丈人의 집

도장 : 阮堂隷古완당예고

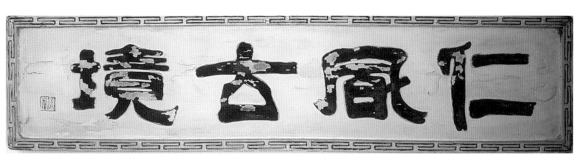

98. 추사 김정희의 〈인풍고경仁風古境〉

仁風古境인풍고경　　　어진 바람은 옛 경지에 이르렀네.

도장 : 阮堂완당

〈담박명지澹泊明志〉

'담박명지'(도판 100)는 제갈량諸葛亮의 「계자서誡子書」에서 발췌하여 인용한 것이다. "군자의 행동은 고요함으로써 몸을 닦고 검약함으로써 덕을 기르니, 담백한 마음이 아니면 뜻을 밝힐 수 없고 편안하고 고요한 마음이 아니면 먼 데이를 수 없다夫君子之行 靜以修身 儉以養德 非澹泊無以明志 非寧靜無以致遠."라고 하였다.

〈홍엽산거紅葉山居〉

이 편액(도판 101)은 강릉 선교장船橋莊을 방문했던 추사가 "단풍이 붉게 물든 산속에 살고 싶다."는 마음으로 썼다고 전한다. 이 글씨는 추사의 말년 작품으로 추정된다. 선교장에 원각본原刻本이 있으며, 모각이 많이 제작되었다. 이 작품 또한 모작이다. 그러나 이 작품은 아주 오래전에 제작된 것으로, 원각본에 매우 가까운 수작이다.

99. 추사 김정희의 〈홍엽산거〉 원각 탁본 (강원도 강릉시 선교장 소장)

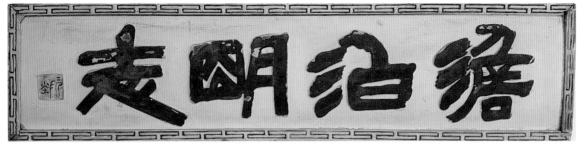

100. 추사 김정희의 〈담박명지澹泊明志〉

澹泊明志담박명지　　　담백한 마음으로 뜻을 밝히다.

도장 : 阮堂완당

101. 추사 김정희의 〈홍엽산거紅葉山居〉

紅葉山居홍엽산거　　　단풍이 붉게 물든 산속에 살다.

두보杜甫의 오언절구

이 작품(도판 102)은 두보杜甫의 오언절구 시 두 구절을 추사의 글씨로 판각한 현판이다. 필체로 미루어 볼 때, 이 글씨는 추사의 제주 유배 시절이나 그 이후에 쓴 듯하다.

이 작품은 원래 김원이 마흔 즈음에 단골로 가던 서울 북창동 일식집에 걸려 있었다. 김원은 이 현판을 무척 좋아했다. 세월이 흘러 예쁜 주인 할머니는 노환으로 가게 문을 닫았고 오래지 않아 세상을 떠났다. 그리고 얼마 후 이 가게에서 지배인을 하던 이가 이 작품을 김원에게 가져왔다. 주인 할머니가 돌아가시기 전에 이 작품을 김원에게 보내 주라고 유언처럼 당부하였다고 한다. 이 작품 속에는 또 이렇게 가슴 뭉클한 사연이 담겨 있다.

두보의 이 시는 오랜 세월 동안 많은 문인들이 번역하였다. 그중에서도 월탄月灘 박종화朴鍾和의 번역은 참으로 아름답다. 이 오언절구 두 수의 전문을 월탄의 번역 그대로 옮겨 본다.

江碧鳥逾白 강벽조유백	새파란 강물엔 물새빛 더욱 히고
山靑花欲然 산청화욕연	우줄우줄 山푸르니 진달레는 타는 듯하이
今春看又過 금춘간우과	이 한봄 시름없이 또 흘려보내나
何日是歸年 하일시귀년	어느 날이나 돌아 간다늬.

江動月移石 강동월이석	강물이 출렁대니 달빛, 아룽아룽 돌로 왼기고
溪虛雲傍花 계허운방화	시내물 비인 양해 흰구름 몽실몽실 꽃 결에 일다.
鳥棲知故道 조서지고도	나는 새 집으로도 옛집을 찾는다,
帆過宿誰家 범과숙수가	돌아오는 저 배야 뉘게서 묵나.

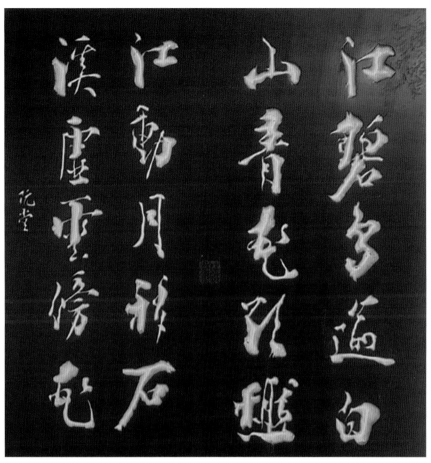

102. 추사 김정희가 쓴 두보의 오언절구

江碧鳥逾白_{강벽조유백}
山青花欲然_{산청화욕연}

강물이 파랗게 흐르니 물새는 더욱 하얗고
산색 푸르니 꽃은 불타는 듯하다.

江動月移石_{강동월이석}
溪虛雲傍花_{계허운방화}

강물이 흘러 달빛은 바위로 옮겨 가고
빈 계곡에 구름이 꽃 곁에 머무네.

〈호추부두戶樞不蠹〉

'호추부두戶樞不蠹'(도판 103), 이 구절은 『여씨춘추呂氏春秋』「진수盡數」에 나온다. "흐르는 물이 썩지 않고 문지도리가 좀먹지 않는 것은 움직이기 때문이다流水不腐 戶樞不蠹 動也."라고 하였다.

이 편액과 함께 청남은 〈유수불부流水不腐〉편액도 썼다. 이 편액은 김원의 형에게 보내졌으나 종적이 묘연하다. 김원은 이를 늘 안타깝게 여기고 있다.

〈거경행의居敬行義〉

이 편액 글씨(도판 104)의 '거경居敬'은 '경敬을 실천한다'는 의미로, 성리학의 학문 수양 방법 중 하나이다. '행의行義'는 '훌륭한 행실을 행한다'는 뜻으로, 선비의 행동 철학을 나타낸 것이다.

일찍이 조선 선비정신의 상징적 인물인 남명 조식은 학문을 '거경행의居敬行義의 수양 철학'으로 규정하였다. 중국 송나라 도학의 대표적인 학자 정호程顥는 "군자가 꾸며야 하는 것은 훌륭한 행실이다君子所貴者 行義也."라고 하였다. 『근사록近思錄』에 나온다.

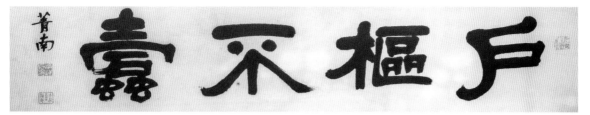

103. 청남 오제봉의 〈호추부두戶樞不蠹〉

戶樞不蠹 호추부두 문지도리는 좀먹지 않는다.

菁南 청남 청남

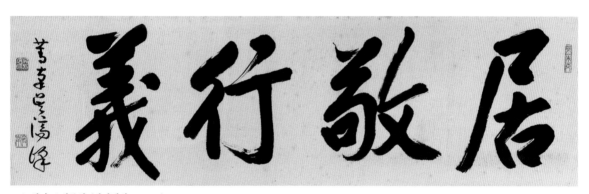

104. 청남 오제봉의 〈거경행의居敬行義〉

居敬行義 거경행의 공경한 마음으로 의로움을 행한다.

菁南 吳濟峯 청남 오제봉 청남 오제봉

〈요령지고搖玲至高〉

'요령搖玲'은 옛날 벼슬자리에 오른 사람이 허리에 차는 패옥을 뜻하는 말이다. 일찍이 조선 전기를 대표하는 학자이자 문신인 허백당虛白堂 성현成俔이 쓴 「칠가七歌」에 "백관의 패옥 소리 쟁그랑쟁그랑 울린다百僚環佩搖玲瓏."라는 구절이 있다. 『허백당집虛白堂集』 「허백당시집」 제4권에 나온다.

목재는 어린 김원이 장차 국가의 훌륭한 지도자가 되기를 희망하는 마음을 담아 이 편액(도판 105)을 썼을 것이다.

〈생야 사야 오의성生也 死也 吾意成〉

목재 허행면은 김원의 집에 여러 작품들을 맡기고 갔다. 그의 그림과 글씨들은 생각만큼 잘 팔리지 않았기 때문이었다. 그는 말년에 알코올 중독으로 고생하다가 1966년 60세의 나이에 췌장암으로 세상을 떠났다.

이 편액 글씨(도판 106)는 목재 생애 최후의 절필로 알려져 있다. 술에 거나하게 취한 채 그야말로 일필휘지一筆揮之로 갈겨쓴 것이다.

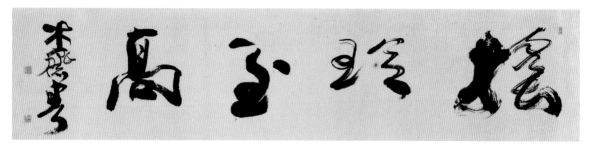

105. 목재 허행면의 〈요령지고搖玲至高〉

搖玲至高요령지고 옥같이 아름다운 소리 드높이 울리다.

木齋 書목재 서 목재 쓰다

106. 목재 허행면의 〈생야 사야 오의성生也 死也 吾意成〉

生也 死也 吾意成생야 사야 오의성 살아도 죽어도 내 뜻을 이루리라.

木齋翁목재옹 목재 늙은이

〈빈풍하우蘋風荷雨〉

'빈蘋'은 연못에서 자라는 한해살이풀 '마름'이다. '개구리밥'이라는 수초水草도 '빈蘋'으로 쓴다. 여기서는 '물풀'이라는 의미로 보면 되겠다. '빈풍蘋風'은 물풀의 잎에서 일어나는 맑은 바람을 일컫는 말이다. 중국 전국시대 초楚나라 송옥宋玉이 지은 「풍부風賦」에 "대저 바람은 땅에서 생기고, 푸른 물풀의 잎에서 일어난다夫風生於地 起於靑蘋之末."라는 내용이 있다.

이 편액(도판 107)의 구절은 시인이며 서예가로 '송宋 4대가'의 한 사람인 황정견黃庭堅의 시 「운에 따라 시를 지어 화보 노천수에게 답하다次韻答和甫盧泉水」에 나온다.

蘋風荷雨灑面涼 빈풍하우쇄면량	마름에 이는 바람과 연잎에 내리는 비가 얼굴을 씻어 시원하고
倒影搖蕩天滄浪 도영요탕천창랑	거꾸로 드리워 일렁이는 그림자로 창랑의 물결에 하늘이 담겼네.

〈진덕수업進德修業〉

'진덕수업'(도판 108)은 『주역』「건괘乾卦」 '문언文言'에 나온다. "군자는 덕을 진보시키고 학업을 닦는다. 충신은 덕을 진보시키는 방법이요, 말을 닦아서 그 성실함을 세움은 학업에 거하는 방법이다君子進德修業 忠信所以進德也 修辭立其誠所以居業也."라는 구절에서 인용하였다.

107. 청사 안광석의 〈빈풍하우蘋風荷雨〉

蘋風荷雨빈풍하우　　　　　　마름에 이는 바람과 연잎에 내리는 비

己未 春 晴斯기미 춘 청사　　　기미〔1979〕년 봄 청사

108. 청사 안광석의 〈진덕수업進德修業〉

進德修業진덕수업　　　　　　덕을 진보시키고 학업을 닦다.

己未 春 晴斯기미 춘 청사　　　기미〔1979〕년 봄 청사

소관 강수모

〈이렴토부로以廉討父老〉

소관笑觀 강수모姜秀模(생몰년 미상)는 부산을 중심으로 활약한 서예가이다. 그는 1957년, 1960년 「국전」에서 특선을 하는 등 당시 뛰어난 서예가로 명성을 날렸다. 1958년 4월 14일, 『부산일보』는 그의 개인전을 후원하면서 이렇게 그를 소개하였다.

> 경세부박輕世浮薄한 세상을 멀리하고 반생애를 오직 유현幽玄한 필치와 더불어 살아온 소관 강수모 씨의 국전 특선 축하 서예전을 부산 동명서예원東明書藝院이 주최로 미화당화랑에서 개최한다. 강수모 씨는 이미 제5회 국전에 출품하여 서예가의 지위를 확보하였고 제6회 국전에서 특선을 함으로써 전모全貌가 알려져 우리 서예단書藝團의 확호確乎한 존재…

이 글씨(도판 109)와 더불어 이어서 수록된 강수모의 편액 글씨들은 다분히 정치색을 띠고 있다. 당시 자유당과 이승만 정부에 경각심을 불러일으키기 위하여 썼다고 전해진다.

이 편액 글에서 세 번째 글자는 전서篆書나 고예古隸에서 '토討'나 '대對' 자와 비슷하게 보인다. '대' 자로 읽으면 "청렴으로 부로들을 대하라."라는 뜻이 된다. 무슨 글씨인지는 차치하고 이 편액의 내용은 출처를 찾을 수 없다. 어쨌든 이 글은 강수모가 어떤 의도를 가지고 쓴 것만은 분명하다. '부로父老'는 원래 '나이가 많은 어른'이라는 뜻이다. 그런데 여기서는 당시 정치사회의 기득권 세력을 빗대어 썼을지도 모를 일이다.

109. 소관 강수모의 〈이렴토부로以廉討父老〉

以廉討父老이렴토부로 청렴으로 부로父老들을 다스리다.

笑觀 姜秀模소관 강수모 소관 강수모

〈물부사민勿負斯民〉

이 편액(도판 110)의 글 또한 출처를 찾을 수 없다. 들리는 얘기로는, 소관이 이
승만 대통령과 당시 위정자들에게 하고 싶은 말을 적은 것이라고 한다.

조선 실학의 대종으로 추앙받고 있는 성호 이익의 시 「담양 부사로 나가는 김
군진을 보내며送金君鎭出宰潭陽」에 다음과 같은 구절이 있다.

賢勞判不負斯民현노판불부사민　　유달리 고생이 된다 하여도 분명코 백성 아니
　　　　　　　　　　　　　　　저버리리.

『성호전집星湖全集』 제3권에 나온다.

〈시민여상視民如傷〉

'시민여상'(도판 111)은 백성들을 마치 다친 사람을 보듯이 걱정한다는 말이다.
"문왕은 백성들을 보기를 마치 다친 사람처럼 하였다文王視民如傷."라고 한 『맹
자』 「이루하離婁下」의 구절에서 가져왔다.

　맹자가 이르기를, "우왕禹王은 맛 좋은 술은 싫다 하고 선한 말을 좋아했다. 탕왕
　湯王은 중도中道대로 하였으며 현명한 사람이라면 신분과 처지에 관계없이 골라
　썼다. 문왕文王은 백성 대하기를 상처 입은 자 대하듯이 하였으며 도道를 구하는
　생각이 간절하여 도가 이미 지극하면서도 도를 볼 때에는 미처 보지 못한 사람
　처럼 하였다."라고 하였다孟子曰 禹惡旨酒而好善言 湯執中立賢無方 文王視民如傷 望道而未
　之見.

110. 소관 강수모의 〈물부사민勿負斯民〉

勿負斯民물부사민　　　　이 백성을 저버리지 마라.

笑觀 姜秀模소관 강수모　　　소관 강수모

111. 소관 강수모의 〈시민여상視民如傷〉

視民如傷시민여상　　　　백성들을 아픈 사람 대하듯이 보다.

笑觀 姜秀模소관 강수모　　　소관 강수모

1751년(영조 27) 5월 말 겸재 정선은 〈인왕제색도仁王霽色圖〉를 그렸다. '제색霽色'은 '비 갠 뒤 풍경'이라는 뜻이다. 『승정원일기』에는 그해 5월 25일에 비가 내렸다는 기록이 있다. 겸재가 벗 사천槎川 이병연李秉淵의 집으로 가던 길에 이 장관을 보고 그렸다고 한다. 겸재와 사천은 다섯 살 차이가 나는 친구였다. 우리 옛 어른들은 뜻이 맞기만 하면 그 정도의 나이 차이는 괘념치 않고 우정을 나누었다. 오성鰲城과 한음漢陰으로 유명한 이항복李恒福과 이덕형李德馨도 다섯 살 차이가 난다. 〈인왕제색도〉를 그린 날로부터 며칠 후 사천은 세상을 떠났다. 그래서 어떤 미술사학자들은 이 그림에는 사천의 쾌유를 비는 염원이 담겼다고 말한다.

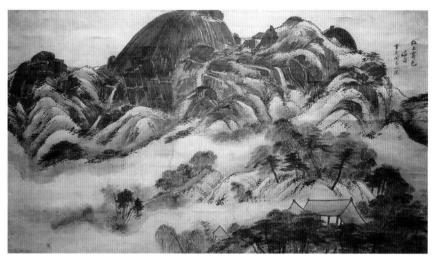

112. 정선의 〈인왕제색도仁王霽色圖〉 (국보 제216호, 국립중앙박물관 소장 이건희 컬렉션)

겸재가 〈인왕제색도〉를 그렸던 인왕산 아래, 그 언덕 가까이에 김원의 집이 있다. 김원은 '가족 전원 반대!'를 무릅쓰고 '핫 플레이스' 강남에서 여기로 이사왔다. 그는 여기서 서촌 지킴이를 자처하고 40년을 살았다. 그는 10년을 싸워 옥인동 재개발을 막아 내었고, 헐려 없어지기 직전에 놓여 있던 시인 이상李箱의 집을 살려 놓았다. 그리고 금홍이라는 기생에게 빠졌던 이상이 종로에 문을 열었던 '제비 다방'을 이곳에 재현하였다. 윤동주문학관과 박노수미술관 건립

을 주도했으며 사직단 복원에도 앞장서는 등 오늘날 많은 이들이 찾는 오늘의 서촌을 만드는 데 선도적 역할을 하였다.

인왕산 자락에는 옥류동 계곡이 있다. 인왕산에서 흘러내린 맑은 물이 계곡을 이루고 주변의 경치와 어우러져 장관을 이룬다. 과거 이곳은 위항문학委巷文學(중인문학)의 메카였다. 영·정조 시대 문예부흥이 여기서 비롯되었다고 해도 과언이 아니다. 송석원松石園 천수경千壽慶은 이곳에서 시사詩社를 결성하고 동인同人들을 모아 시를 읊었다. 장혼張混·조수삼趙秀三 등 몰락한 사대부와 중인中人 계층이 주축이 된 시인들의 모임은 추사 김정희가 태어나던 1786년(정조 10) 송석원시사松石園詩社·옥계시사玉溪詩社를 시작으로 1793년(정조 10) 송석아회松石雅會까지 이어졌다.

고송유수관도인 이인문李寅文과 단원 김홍도金弘道는 순조 연간 조선 화단을 대표한 화원이다. 1791년 6월 15일, 당대에 쌍벽을 이루었던 이 두 거장은 송석원의 시회에 초대되어 낮과 밤에 번갈아 그림을 그렸다. 이 그림들(도판 113~114)은 개인 소장의 『옥계청유첩』에 전한다.

1817년(순조 17) 음력 4월 추사 김정희는 천수경의 회갑을 축하하며 〈송석원松石園〉이라는 글씨를 써서 보냈다. 그리고 이 글씨는 이 위대한 위항문학의 역사가 천년만년 기억되기를 염원하는 마음으로 바위에 새겨졌다(도판 115의 왼쪽 글씨).

언젠가 천수경이 살던 이 옥인동 47번지 일대를 극악무도한 친일파 윤덕영尹德榮이 매입했다. 윤덕영은 순정효황후純貞孝皇后의 큰아버지라는 배경을 등에 업고 안하무인의 인생을 살았다. 그는 이완용과 함께 창덕궁에서 순종을 겁박하여 한일합방 문서에 옥새를 찍게 했다. 이후 친일로 떼돈을 벌게 된 그는 이곳에 자신의 호를 딴 '벽수산장碧樹山莊'이란 엄청난 규모의 대저택을 지었다. 추사의 바위 글씨 〈송석원松石園〉은 벽수산장 당호 글씨 옆에 쪼그라든 신세가 되

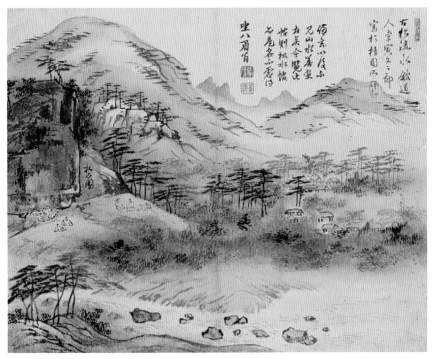

113. 이인문의 〈송석원시회도松石園詩會圖〉(『옥계청유첩』 중에서, 1791, 개인 소장)

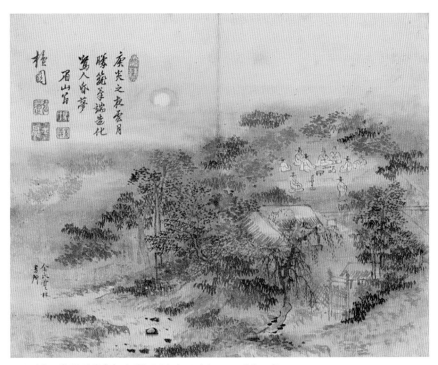

114. 김홍도의 〈송석원시회도〉(『옥계청유첩』 중에서, 1791, 개인 소장)

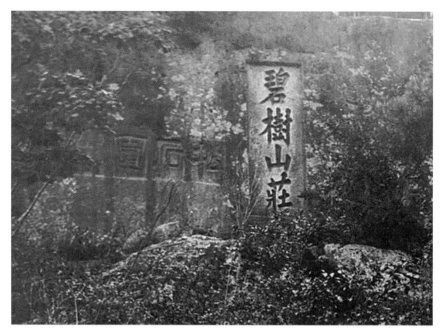

115. '송석원松石園'(왼쪽)과 '벽수산장碧樹山莊'(오른쪽) 바위 글씨 (서울시 중구 옥인동 소재)
희대의 친일파 윤덕영은 추사 김정희의 '송석원' 글씨 옆에 '벽수산장'이라는 당호를 거창하게 세로로 새겼다. 추사의 '송석원' 글씨 왼쪽에는 "정축〔1817〕년 음력 4월 소봉래가 쓰다丁丑淸和月 小蓬萊書"라는 관지가 있다. 지금 이 글씨는 콘크리트 속에 파묻혀 있다.

고 말았다(도판 115).

설상가상으로 그 바위 위에 집을 짓고 살던 어떤 사람이 마당을 넓힌다며 바위 위에 콘크리트를 쏟아부었다. 추사의 이 귀한 글씨는 지금은 흔적도 없이 콘크리트 속에 묻혀 있다. 이렇게 무지막지한 일을 주저 없이 저지를 수 있었던 그 사람은 서슬이 퍼랬던 5공 시절 경호실에 근무한 위세로 눈에 뵈는 게 없었던 경찰관이었다.

김원은 이 귀한 문화재를 복원해 보려고 백방으로 뛰어다녔다. 전문가들을 초빙하여 알아보았지만, 콘크리트 속에서 이 바위 글씨를 분리해 내는 일은 현재의 기술로는 불가능하다는 절망적인 말만 들었을 뿐이다. 지금 이 바위 글씨는

"송석원 터"라는 표지석으로 덩그러니 대신 남아 전하고 있다. 김원은 이 일이 가장 안타깝다. 그래서 누구라도 만나면 〈송석원〉 글씨를 제대로 살려 내야 한다고 선동한다.

김원은 오래전 천수경의 송석원 터를 임대하여 '중인문학자료관'과 '중인문학박물관'을 열고 운영하였으나 2년 후 손을 들고 말았다. 다행히 지금은 서울시가 그 터를 매입하여 관리하고 있다. 김원은 조선의 르네상스로 일컬어지는 이 중인문학, 그리고 천수경과 추사 김정희의 한묵인연翰墨因緣이 서려 있는 유서 깊은 이 고적은 꼭 복원되어야 한다고 외치고 있다.

그는 몇 해 전 고운 최치원의 친필로 된 지리산 쌍계사 〈진감선사부도비眞鑑禪師浮屠碑〉를 보존하기 위한 모금운동을 펼쳐 더 이상의 훼손을 막았다. 그는 이 비석에서 자신의 이름 글자 '원洹'을 찾아 자랑스럽게 명함에 쓴다. 유배에서 풀려난 추사 김정희는 "옛것이 좋아 때로 부서진 비석을 찾는다好古有時搜斷碣"라는 글을 썼다. 김원은 지금도 종종 옥인동 계곡에서 버려진 글씨 조각을 찾아 필자에게 보여 준다. 김원이 좋아하는 탁본 두 점을 싣는다.

임신서기석壬申誓記石

이 비석은 신라의 두 젊은이가 임신년壬申年에 하늘에 충도忠道를 지킬 것을 맹세하고, 그 한 해 전 신미년辛未年에는 학습에 정진하자고 맹세했던 내용을 새긴 비석이다.

비문에 보이는 임신년은 확실히 알 수 없으나, 비문 내용 중에 『시경』·『상서』·『예기』 등 신라 국학의 주요한 교과목의 습득을 맹세한 점으로 보아, 651년(진덕여왕 5) 국학이 설치되고 한층 체제를 갖춘 682년(신문왕 2) 이후의 어느 임신년, 아마도 732년(성덕왕 31)일 것으로 보는 견해가 유력하다. 이 비석은 1934년

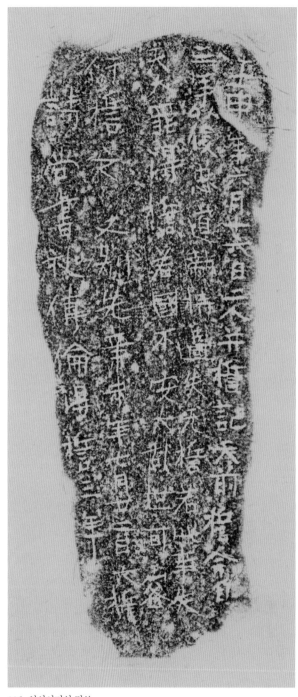

116. 임신서기석 탁본

壬申年六月十六日 二人幷誓記 天前誓 임신년유월십
육일 이인병서기 천전서

今自三年以後 忠道執持 過失无誓 금자삼년이후 충도집
지 과실무서

若此事失 天大罪得誓 약차사실 천대죄득서

若國不安大亂世 可容行誓之 약국불안대란세 가용행서지

又別先辛未年 七月廿二日 大誓 詩尙書禮傳倫
得誓三年 우별선신미년 칠월입이일 대서 시상서예전윤득서삼년

임신년 6월 16일에 두 사람이 함께 맹세해 기록한다.
하늘 앞에 맹세한다. 지금부터 3년 이후에 충도忠道
　　를 집지執持하고 허물이 없기를 맹세한다.
만일, 이 서약을 어기면 하늘에 큰 죄를 지는 것이
　　라고 맹세한다.
만일, 나라가 편안하지 않고 크게 세상이 어지러워
　　지면 모름지기 충도를 행할 것을 맹세한다.
또한, 따로 앞서 신미년 7월 22일에 크게 맹세하였
　　다. 즉, 시·상서·예기·전〔좌전左傳 혹은 춘추전春秋
　　傳의 어느 하나일 것으로 짐작됨〕을 차례로 습득하기를
　　맹세하되 3년으로써 하였다.

경 경상북도 경주시 현곡면 금장리 석장사石丈寺 터 부근에서 발견되어 보물 제1411호로 지정되었다. 현재 국립경주박물관에 보관되어 있다.

여기에는 다섯 줄로 74자가 새겨져 있는데, 이 내용은 한자를 사용하여 새겨 놓았지만 정식 한문은 아니다. 어떤 학자는 이를 변격한자變格漢字라고 이름을 붙였다. 신라인들의 언어에 맞추어 쓴 신라식 어순에 의한 한문으로 볼 수 있다. 필자는 이 분야에 대한 지식이 거의 없어 『한국민족문화대백과사전』의 번역을 그대로 옮겼다.

위창 오세창의 '고구려 고성古城에 새겨진 글씨에 부치는 글'

〈고구려고성각자高句麗故城刻字〉는 고구려 장수왕長壽王 시기에 평양성平壤城을 축성한 기록이 담긴 지석誌石이다. 순조純祖 기축(1829)년 대홍수로 인하여 9층 성이 무너지면서 발견된 지석 두 개 중 하나이다. 1855년 위창 오세창의 아버지 오경석이 입수하여 위창에게 전해졌다. 그리고 1929년 위창 오세창은 이 지석을 탁본하고 내용과 경위를 기록하였다.

이 지석은 보물 642호 〈고구려 평양성 석편石片〉이라는 명칭으로 현재 이화여자대학교박물관에 소장되어 있다.

위창의 도장을 오른쪽 위로부터 반시계 방향으로 정리하였다. 오른쪽 맨 아래 도장은 '행반산인行半山人'으로 읽었는데, 위창과는 관계없는 도장이다. '반산半山'은 중국 송대의 학자이자 정치가인 왕안석王安石의 호이기도 하다. 인주 색깔을 볼 때 날인한 시기는 그리 오래되지 않았다. 언젠가 이 작품을 소장했던 사람의 도장이다. 이런 도장을 '소장인'이라고 한다.

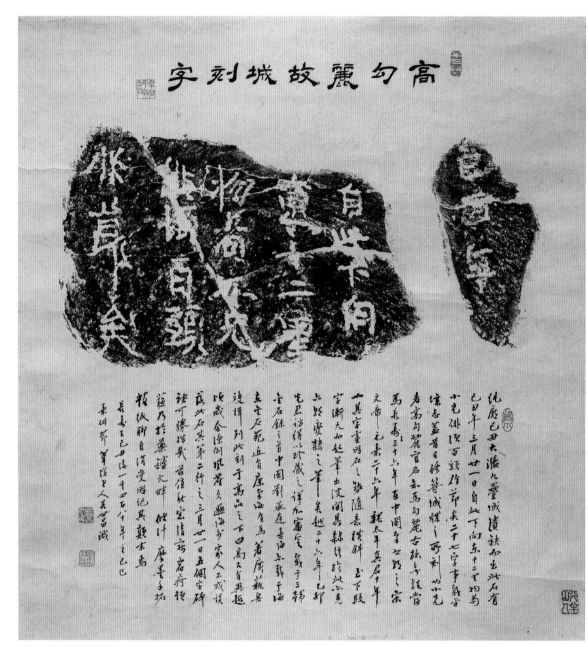

117. '고구려고성각자高句麗古城刻字' 탁본에 적은 위창 오세창의 기록

高句麗古城刻字 고구려고성각자

純廟己丑 大漲 九疊城潰缺 而出此石 순묘기축 대창 구첩성궤결 이출차석

有己丑年 三月卄一日 自此下向東十二里 유기축년 삼월입일일 자차하향동십이리

物苟小兄俳湏百頭作節矣 물구소형배회백두작절의

二十七字事 載平壤志 이십칠자사 재평양지

蓋昔日修築城牒之所刻 如小兄者 개석일수축성책지소각 여소형자

高句麗 官名 知爲高句麗古跡無疑 고구려 관명 지위고구려고적무의

當爲長壽王 三十六年 당위장수왕 삼십육년

在中國南北朝之 宋文帝 元嘉二十六年 魏太平眞君 十年 재중국남북조지 송문제
원가이십육년 위패평진군 십년

如其字畫 因石之勢 隨意橫斜 여기자획 인석지세 수의횡사

至下段 字漸大而起筆出波間具隷法 지하단 자점대이기필출파간구예법

於此亦見 六朝變隷之筆矣 어차역견 육조변예지필의

越二十六年 乙卯 先君訪得 以珍藏之 詳加審定 월이십육년 을묘 선군방득 이진장지 상가심정

載于三韓金石錄之首 재우삼한금석록지수

中國劉燕庭喜海 亦載于海東金石苑 중국유연정희해 역재우해동금석원

近有康南海有爲著 廣藝舟雙楫 列此刻于高品之下 曰高古有異趣 근유강남해유위
저 광예주쌍집 열차각우고품지하 왈고고유이취

頃歲 余潦倒風塵 久遜海外 家人不戒 誤落此石 경세 여요도풍진 구둔해외 가인불계 오락차석

其第二行之 三月卄一日 五個字碎缺 可勝惜哉 기제이행지 삼월이십일일 오개자쇄결 가승석재

兹値秋窓淸寂 宿痾頓蘇 乃於藥鑪火畔傾汁 摩墨手拓數紙 聊自消受 자치추창
청적 숙아돈소 내어약로화반경즙 마묵추탁수지 요자소수

因記其顚末焉 인기기전말언

● 덧붙이고 싶은 이야기

長壽王 己丑後 一千四百八十年之己巳 嘉俳節 장수왕 기축후 일천사백팔십년지기사 가배절
葦滄老人 吳世昌 識 위창노인 오세창 지

고구려고성각자 高句麗古城刻字

순조 대 기축己丑〔1829〕년의 대홍수로 인하여 9층 성이 무너지면서 이 돌이 나왔다.
여기에는 "기축己丑〔449〕년[1] 3월 21일 여기부터 동쪽으로 12리 구간은 물구物苟 소
형小兄 배회백두俳湏百頭가 맡는다."라는 글이 있었다. 27자로 된 이 일은 평양지平壤
志에 실려 있다. 대체로 예전에 성첩城牒[2]을 수축할 때 새겨진 '소형小兄' 같은 단어
는 고구려의 관직명이므로 고구려의 고적으로 의심할 바가 없다.

장수왕長壽王 36년은 중국의 남북조시대에 해당한다. 송나라 문제文帝의 연호 원가
元嘉 26년이며, 북위北魏 태평진군太平眞君 10년에 해당한다. 그 자획字畫은 돌의 결
을 따라 제멋대로 가로 비꼈다가 밑부분에 이르러 글자가 점점 커지면서 붓을 세워
파波[3]의 간격을 드러낸 예서의 필법을 갖추고 있다. 이로써 또한 육조시대 변예變隸
의 필법을 볼 수 있다.

대홍수 이래 26년이 지난 을묘〔1855〕년 아버지께서 이곳을 방문하여 이를 얻었다.
소중하게 간직하다가 상세히 고증하여『삼한금석록三韓金石錄』의 앞머리에 이를 실
었다. 중국의 연정燕庭 유희해劉喜海의『해동금석원海東金石苑』에도 실렸다. 근래에
는 남해南海 강유위康有爲가 펴낸『광예주쌍집廣藝舟雙楫』의 고품高品 항목에 배치하
면서, 고고하여 색다른 멋이 있다고 하였다.

몇 해 전 내가 풍진 속에서 노쇠하고 오랫동안 나라를 떠나 숨어 지냈는데 집안사

1 기축己丑〔449〕년 : 원석이나 고탁본에 의해 현재 기유己酉(469 또는 589)년으로 고증되었다.
2 성첩城牒 : 문맥에 근거하여 '牒'을 '堞'으로 바로잡아 번역하였다. '성 위에 낮게 쌓은 담'을 뜻한다.
3 파波 : 글씨의 가로획 끝부분을 두껍게 하면서 날카롭게 마무리하는 예서의 기법을 말한다.

람의 부주의로 잘못하여 이 돌을 떨어뜨렸다. 그리하여 두 번째 행의 '삼·월·입·일·일三·月·卄·一·日' 다섯 글자가 깨어져 없어졌다. 이 안타까움을 어찌할 수 있겠는가. 이에 가을 창 아래 맑고 고요한 곳을 찾아 묵은 병을 치유하기 위해 약藥 화롯불 옆에 자리하였다. 약을 짜고 먹을 주물러 몇 장의 종이에 탑본을 뜨며 애오라지 세월을 보낸다. 이에 그 전말을 기록한다.

장수왕長壽王 기축〔449〕년 후 1480년이 되는 기사〔1929〕년 가배절嘉俳節[4]
위창노인 오세창 쓰다

도장 : 半日閒반일한

　　　韋倉手拓金石 위창수탁금석

　　　吳世昌印 오세창인

　　　石經研齋 석경연재

　　　鴻爪 홍조

『한국의 고건축』

동서양을 막론하고 건축물은 권력과 부의 상징이었다. 특히 궁궐은 왕실의 권위를 나타내기 위해 장엄한 규모와 화려한 장식으로 건축되었다. 그리고 이러한 토목공사에는 필연적으로 백성들의 엄청난 희생이 수반되었다. 우리의 고건축은 동양철학의 우주관에 깊이 뿌리를 박고 있다. 건축물의 규모와 장식성 자체는 애당초 우리 고건축이 지향하는 궁극의 목표와는 거리가 멀었다. 우리 고건축은 하늘과 산과 함께 어우러진 하나의 풍경이었다.

김원은 건축설계사무실을 차리면서 동시에 출판사를 등록했다. 당시 군사혁명

4　가배질嘉俳節 : 음력 8월 15일이다.

정부의 통제 아래 출판사를 등록하는 일은 무척이나 복잡하고 까다로웠다. 그는 오랫동안 가슴속에 간직하고 있었던 꿈을 실현하고 싶었다.

1976년 마침내 김원은 사진집『한국의 고건축』을 출간했다. 그는 우리 스스로 평가절하하고 있던 우리 고건축에 담겨 있는 철학과 감동을 생생하게 펼쳐 내고 싶었다. 사진은 당대 최고의 거장이었던 임응식林應植이 맡았다. 임응식은 '생활주의 리얼리즘'의 사진 이념을 표방하며 해방 이후 한국 사진계에 큰 족적을 남긴 사진가이다. 그는 우리 고건축 속에 내재된 미학을 찾아내고 생명력을 불러일으켜 그의 카메라 앵글 속에 담아내었다.

사진집의 표제標題 글씨는 원곡原谷 김기승金基昇이 썼다. 원곡은 조선 말기의 문신인 조부 연당蓮堂 김동효金東孝 슬하에서 여섯 살 때부터 한학과 서예를 배웠으며, 중국 상해의 중국공학대학부中國公學大學部 경제과를 졸업한 정통파 서예가이다. 1952년 제1회 국전에서 문교부장관상을 수상한 이래 계속해서 제4회까지 특선을 했고, 1961년 이후 국전 추천작가·심사위원을 역임했다. 원곡의 이 대단한 표제 글씨는 임응식이 두터운 인맥을 바탕으로 '케이키(케익) 한 개' 사 들고 가서 받아왔다고 한다.

118~119. 원곡 김기승이 쓴『한국의 고건축』표제 글씨

부산의 어머니 댁에 내려간 김원은 인사차 청남 오제봉을 찾았다. 김원에게 『한국의 고건축』 사진집을 받은 청남은 표제 글씨부터 살펴보았다. 그러고는 평소 도인道人 같은 인품에 어울리지 않게 "빗자루 몽디(몽둥이)로 썼나?"라고 말하며 원곡의 글씨를 혹평하였다. 얼마 후 청남은 무려 다섯 가지의 표제 글씨를 써서 김원에게 보내 주었다.

일찍이 출가 사문의 길을 걸으며 형식의 틀에 얽매이지 않은 자유분방한 글씨를 추구하던 청남에게 황정견 서체의 굴레에 사로잡힌 원곡의

120. 원곡 김기승(맨 위)과 청남 오제봉(아래 다섯 개)이 쓴 『한국의 고건축』 표제 글씨

글씨가 거북하게 느껴졌을지도 모를 일이다. 그러나 무엇보다도 청남은 김원 모자母子와 대를 이은 인연으로 자신이 직접 표제 글씨를 써야 한다는 강한 의지를 보여 주고 싶었던 것 같다. 덧붙이자면, 원곡은 노년에 접어들면서 기존의 서체를 벗어나 자신만의 독자적인 새로운 서체의 발굴을 시도하였다. 서예계에서는 이를 '원곡체原谷體'라고 부른다.

121~122. 청남 오제봉(위)과 청사 안광석(아래)이 쓴 『한국의 고건축』 표제 글씨

建藝家의 書齋

건축가의 서재

123~124. 소헌 정도준이 쓴 『건축가의 서재』 표제 글씨

그 이후『한국의 고건축』사진집의 표지는 김원을 끔찍이도 생각했던 청사 안 광석의 출중한 전서체로 장식되었다.

이 책『건축가의 서재』표제 글씨는 소헌 정도준이 기꺼이 맡아서 써 주었다. 소헌은 한국 서단을 대표하는 서예가로 '경복궁 흥례문興禮門 편액', '창덕궁 진 선문進善門 편액', '숭례문崇禮門 복구 상량문' 등 우리나라 주요 문화재의 편액 등 글씨를 도맡아 썼다. 지금은 더 나아가 독일·프랑스·이탈리아를 비롯한 유 럽과 미국에서 한국 서예의 아름다움을 떨치고 있다. 유당 정현복과 김원의 어 머니 김모니카와의 인연은 정도준과 김원으로 이렇게 이어지고 있다.

강병관, 『조선시대 책과 지식의 역사』, 천년의상상, 2014.

고재실, 『한국전간서예사논집』, 핵사곤, 2019.

김동현, 『천일의 수도, 부산』, 새로운 사람들, 2022.

김영묵, 『종정이기관지鐘鼎彝器款識』, 해동출판사, 1997.

김원, 『건축은 예술인가』, 열화당, 2007.

김원, 『꿈을 그리는 건축가』, 태학사·도서출판광장, 2019,

김원, 『못다 그린 건축가』, 태학사·도서출판광장, 2023.

김은호, 『서화백년』, 중앙일보·동양방송, 1977.

김일두, 『명찰편액순력名刹扁額巡歷』, 한진출판사, 1979.

김진흥金振興(1621~?), 『전해심경篆海心鏡』(목판본)

마기성, 『서예인의 필휴』, 우일출판사, 1999.

성백효 역, 『역주 고문진보전집』, 전통문화연구회, 2014.

안광석, 『장지은허삼종藏之殷墟三種』, 우린각, 1996.

안광석, 『전각·판각·서법 청사 안광석』, 연세대학교 박물관, 1997.

오세창, 『근역인수』, 대한민국 국회도서관, 1968.

『운여 김광업 문자반야』, 예술의 전당, 2003.

『위창 오세창(한국서예사특별전 15)』, 예술의 전당, 1996.

『위창 오세창(한국서예사특별전 20)』, 예술의 전당, 2001.

『의재 허백련 작품과 생애』, 전남일보사, 1977.

이기봉, 『산을 품은 왕들의 도시』, 평사리, 2023.

이장우 외, 『고문진보』, 을유문화사, 2003.

정양모, 『조선시대화가총람』, 시공사, 2017.

정택부鄭澤孚(1730~?), 『전자휘초篆字彙抄』(필사본)

『정현복』, 경남도립미술관, 2009.

최완수, 『추사 명품』, 현암사, 2017.

『추사 연구』 제8호, 추사연구회, 2010.

『한국미술연감』, 한국미술연감사, 1997.

『한국민족문화대백과사전』, 한국정신문화연구원, 1991.